世界名畫家全集　何政廣主編

卡玉伯特 Gustave Caillebotte

黃舒屏◉撰文

藝術家出版社

法國印象派異鄉人

卡玉伯特

Gustave Caillebotte

黃舒屏◉撰文　何政廣◉主編

藝術家出版社

目　錄

前言 ————————————————————————— 6

法國印象派異鄉人 —— 卡玉伯特

的生涯與藝術〈黃舒屏撰文〉 ————————————— 8

● 描繪現代生活都會景象與心境 ——————————— 8

● 無所顧慮地發展自己的志業 ———————————— 12

● 卡玉伯特帶領出對都會新興空間觀察 ——————— 27

● 放棄法律生涯開始作畫 —————————————— 30

● 加入法國印象派畫家行列 ————————————— 33

● 參加第二屆印象派畫展 —————————————— 33

● 喜歡繪畫公寓陽台的圍欄 ————————————— 42

● 巴黎都市景觀的典範 ——————————————— 49

● 獨特的取景角度——異常戲劇化的視野 —————— 49

- 〈陽台上的男子〉與卡玉伯特的筆調技法 ——————— 55

- 人物主題與現代化景觀的對照 ——————— 72

- 「紫羅蘭色」的風格分析 ——————— 76

- 表達出都會的疏離與冷感 ——————— 81

- 人物畫系列畫作 ——————— 90

- 刻畫人物疏離孤寂的心境 ——————— 106

- 積極購藏繪畫贊助藝術家 ——————— 117

- 卡玉伯特承辦一八七七年印象派畫展 ——————— 124

- 後記——介於印象與寫實的人文關懷 ——————— 140

居斯塔夫・卡玉伯特素描欣賞 ——————— 165

居斯塔夫・卡玉伯特年譜 ——————— 173

前　言

　　印象畫派的特徵有兩點，一是追求光色的描繪，另一是在自己熟悉的生活中隨意選取作畫題材，而因他們都生活在巴黎，自然也就以巴黎都會生活景象為主題。居斯塔夫・卡玉伯特（Gustave Caillebotte, 1848~1894）的繪畫，頗能闡釋印象畫派的這種特質。

　　卡玉伯特描繪許多從室內窗邊眺望窗外或巴黎街景的人物，例如〈室內〉，站在窗邊的女性，背向著我們，右邊側面男性坐在椅子上看報紙。這是一幅率直的都市風景，描繪現代生活的瞬間，居住巴黎奧曼斯大道企業界布爾喬亞階級的日常生活景象，洋溢富裕家庭的氛圍。他的許多作品，如〈阿讓特的帆船〉、〈下雨的巴黎街道〉、〈奧曼斯大道上的交通島〉等，把大自然中明麗的光感和豐富的色彩，描繪出來呈現給觀者看到光色之美。

　　卡玉伯特雖被稱為巴黎印象派的異鄉人，但他卻是印象主義運動畫家團體的重要成員之一，他參加過數屆的印象派畫展，並承辦過其中一屆印象派畫展。此外，很特別的是他更是一位著名的印象派畫家們作品的收藏家。

　　卡玉伯特家庭富裕，加上愛好藝術，他除了自己作畫，也不斷購買同時代印象派畫家好友們的繪畫，使他擁有許多印象派名畫。他的收藏包括：莫內十四幅、畢沙羅十九幅、雷諾瓦十幅、希斯里九幅、竇加七幅、塞尚五幅、馬奈四幅。一八七六年，卡玉伯特二十八歲時，就決定將他的印象派收藏捐贈給法國，最初希望捐給盧森堡美術館，最終則希望入藏羅浮宮，並指定由畫家朋友雷諾瓦為日後遺囑執行人。一八九四年三月十一日，雷諾瓦寫信給美術部門負責人亨利・魯傑，傳達此一遺贈之事。但結果卻引起爭論，沙龍官方學院派藝術家傑洛姆等提出異議，反對國家美術館入藏馬奈、畢沙羅等印象派畫家作品，三月二十四日法國國立美術館諮詢委員討論此一遺贈，結論是接受全部遺贈。

　　這批龐大的卡玉伯特的捐贈，也促成法國肯定了印象派繪畫的價值與繪畫市場的價格，引起廣大的矚目，傳為美談。今天這批名畫收藏於巴黎的奧塞美術館，繼續受世人欣賞。

2004 年 1 月於藝術家雜誌社

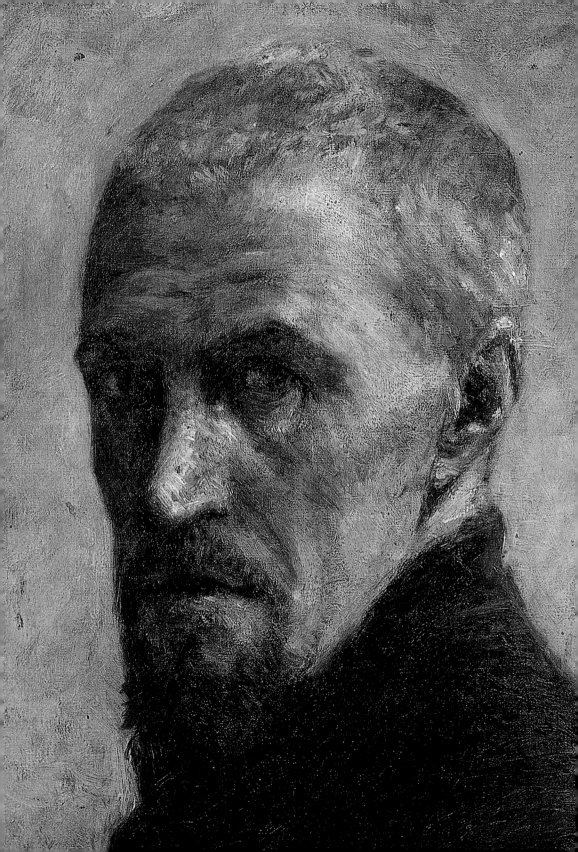

法國印象派異鄉人——卡玉伯特的生涯與藝術

　　法國印象藝術史上一直到晚近才被注目的居斯塔夫・卡玉伯特（Gustave Caillebotte, 1848~1894），在學者尚未以其繪畫風格及其藝術家的性格給予明確定位與研究之前，是藝術史家筆下的畫家贊助商。卡玉伯特出身於富貴之家，家中經營織品生意，終其一生，卡玉伯特十分幸運地得以將藝術視為一項專注的興趣與志業，而不需為了生計苦惱，也沒有迫不得已犧牲藝術創作的無奈與掙扎。雖然與其他印象派同僚畫家相同，卡玉伯特的畫作充滿中產階級對於現代生活都會景象與心境的描繪，但他筆下所傳達的情境少了雷諾瓦對於現代生活那般積極樂觀的明亮色彩，較於讚揚現代生活，他的畫作更甚顯露出一種接近後印象派畫家秀拉或美國寫實派魏斯對於現代生活保留性的批判。

描繪現代生活都會景象與心境

　　在繪畫的某些風格上，卡玉伯特是接近竇加對於人物與場景描繪的特異角度的，而這樣一個隱喻藝術家個人觀點的取景角度，傳達了卡玉伯特之於現代都會生活的茫然與距離感，相對於

站在窗邊的年輕男子
1876 年　油彩畫布
116.2 × 80.9cm
私人藏（右頁圖）

自畫像（局部）
1892 年
油彩畫布
40.5 × 32.5cm
奧塞美術館藏
（前頁圖）

8

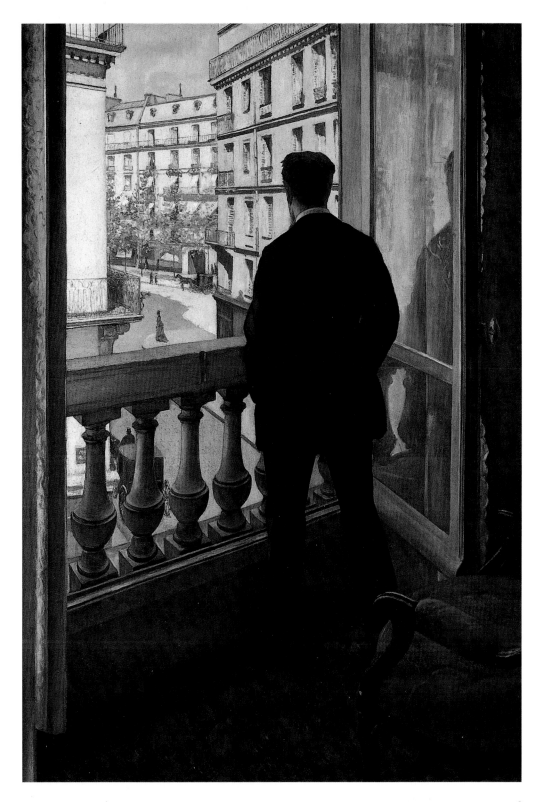

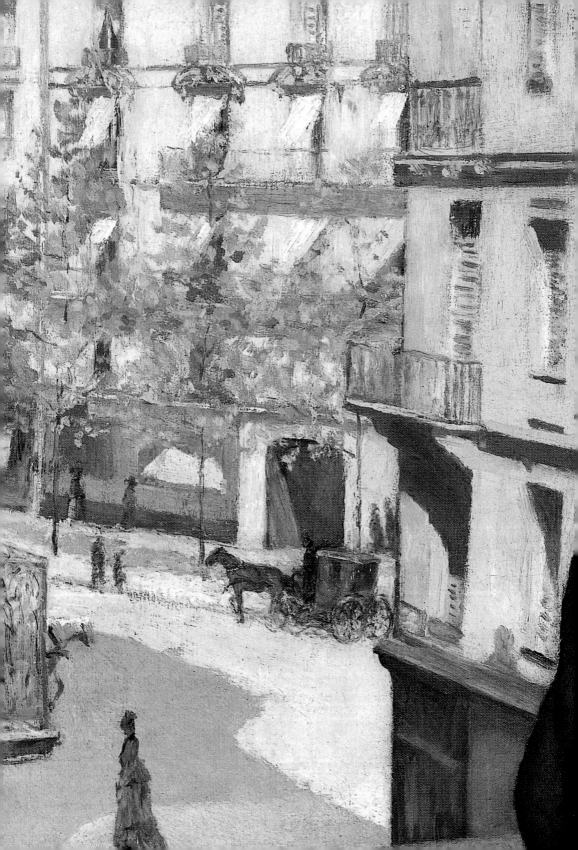

圖見 77~79 頁

圖見 26~27、
107~111 頁

圖見 71、
31~32 頁

雷諾瓦對於現代生活所帶來的愉悅感與全然融入享樂之美的參與感，卡玉伯特以類似竇加式那樣「舞台後方（off-stage）」的位置，〈站在窗邊的年輕男子〉（1876）面對著前方華麗登場、繁華上演的現代都會生活場景，靜靜觀望，這個觀望的角度與其象徵的莫名距離感一再地出現在卡玉伯特的畫作中，如〈歐洲橋墩〉（1876~77）、〈阿雷維街，從六樓往下瞧〉（1878）、〈室內〉（1880）、〈包廂上的男子〉（1880）、〈包廂〉（1880）、〈圓環，歐斯蒙街〉（1880）、〈從上方望下的街道〉（1880）、〈從包廂圍欄望出的景致〉（1880）。

　　卡玉伯特留下的畫作不多，但是對於研究他的藝術風格來說，已是相當完整，他在印象派藝術中不及當時同僚莫內、雷諾瓦、竇加、馬奈等人的名聲響亮，但是不僅僅是他對於印象派藝術的支持與推崇，他在藝術表現上所發展出的取景視角與其描繪深刻的人物心境，與其他印象派藝術家相較，有不容小覷，獨樹一格的表現技巧與深度。也許是他富裕平順的家境，使得他沒有其他印象派藝術家戲劇化的性格，也許也是他不吝以財力贊助畫家的鮮明角色，剝奪了人們注視他藝術表現的焦點，不管如何，卡玉伯特是一位值得注目與深切討論的藝術家。

　　如同卡玉伯特在印象藝術史上的邊緣位置，他筆下的人物主角以及畫布後隱身的畫家本人，傳達出一種置身喧囂之外的沉靜觀望，這些人物顯然不是自得於現代化中產社會都會新氣象裡的生活享樂派，反而在隔絕於喧嘩之外、與中心疏離的邊緣角落，也因為如此，卡玉伯特所描繪的二十世紀巴黎都會景致，與其他同期的印象派畫家十分不同，庭院裡的熱鬧聚會、歌劇包廂裡的新生活享受、明亮朝氣充滿陽光活潑氣氛的自然鄉間與都會景致，喧鬧的酒吧等等描述巴黎人陶醉在現代化生活形式中的活躍積極氛圍在卡玉伯特的筆下，全都成為一個被觀注的他者，一個刻意與之偏離的中心。卡玉伯特藉由畫筆帶我們看到的是一個無法自在融入其中，隱身在窗櫺之後的身影，他以特異的取景角度，突顯出城市景觀與個人心境的巧妙落差：中心與邊緣、群眾與個人、都市與家居空間、公共與私人場域，這些在卡玉伯特畫

站在窗邊的年輕男子
（局部）　1876 年
油彩畫布
116.2 × 80.9cm
私人藏（左頁圖）

納珀爾附近的道路　1872年　油彩畫布　40×60cm　私人藏

面中經營出來的對比，不僅架構了他藝術風格中獨幟一格的張力效果，也深刻地表達了畫家個人的心境，畫中傳遞的一股淡淡落寞情懷是他對於現代社會都會生活表象的感懷。

　　在畫面中，人物經常站在中心之外，獨自就自己個人的觀賞角度，對眼前的場景作遠望的凝視，呈現出若有所思的出神狀態，這似乎也呈現某種猶如「在巴黎的異鄉人」的疏離感。

無所顧慮地發展自己的志業

　　卡玉伯特生於一八四八年八月十九日，母親瑟列特懷著卡玉伯特的時候已經二十九歲了。卡玉伯特的家中原先在諾曼第的丹鳳經營相當長久的紡織生意，而在他的父親來到首都巴黎之後，紡織的生意明顯更為發達了，在卡玉伯特出生後二年的一八五〇年，他們舉家搬進一棟有著私人花園的大樓，而蒸蒸日上的紡織

納珀爾附近的道路
（局部）　1872年
油彩畫布　40×60cm
私人藏（右頁圖）

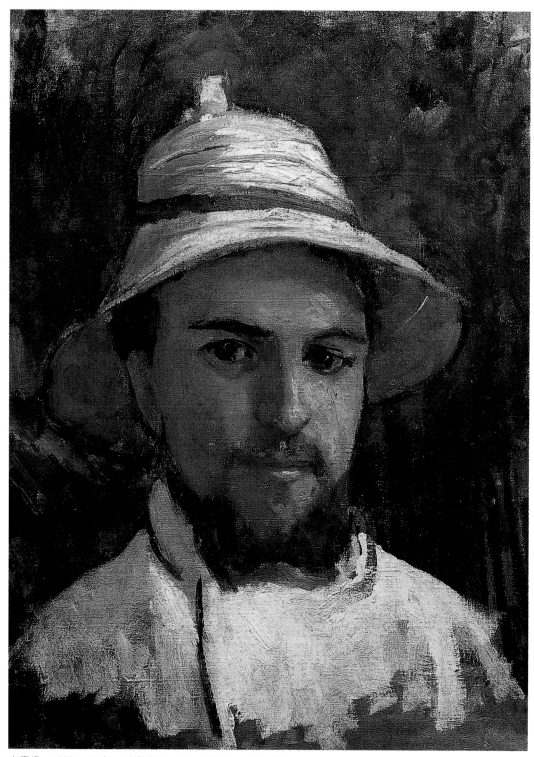

自畫像　1873～74年　油彩畫布　47×32.7㎝　私人藏

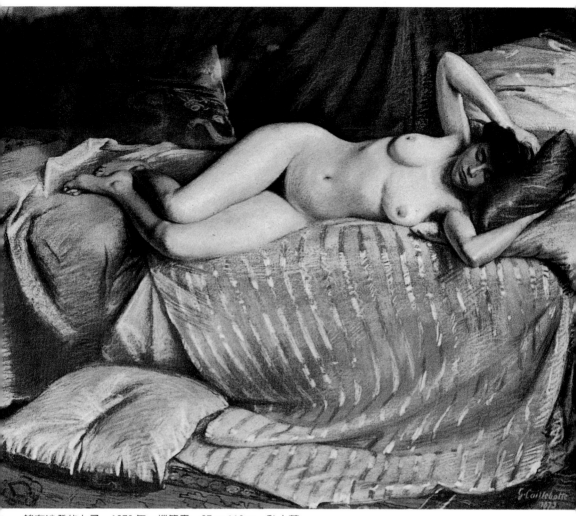

躺在沙發的女子　1873年　蠟筆畫　87×113cm　私人藏

生意更擴展到成為法國軍隊軍服的供需商。

　　拿破崙對於軍事的野心與他本人擴張版圖的雄心大志，顯然對於卡玉伯特家中的紡織生意有相當大的助益，同時造就了雄厚的家產，這使得卡玉伯特在優渥的生活環境之下，得以無所顧慮地發展自己的志業。卡玉伯特的家庭背景正是巴黎的中產階級抬頭，正式營造屬於中產階級品味的範例，卡玉伯特的父親因成功的紡織生意而財富大增，他不僅買下了一大塊巴黎的地產，更因為在鄰近新興的上流社區建構了一間華麗的屋所而受到當時法國

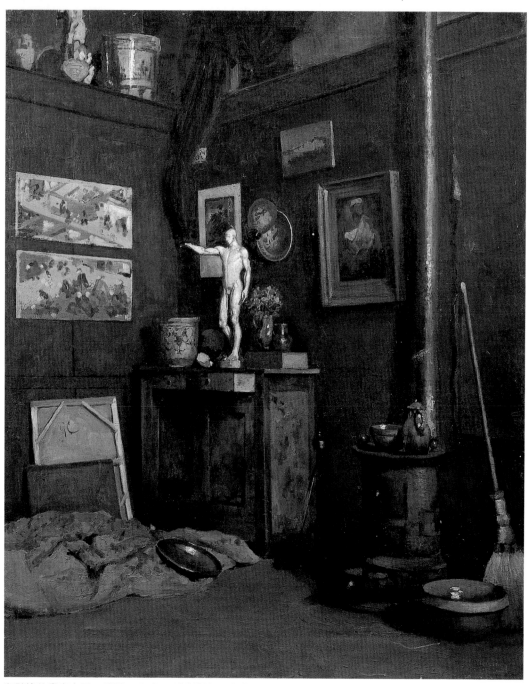

有壁爐的畫室內景　1872～74年　油彩畫布　私人藏

有壁爐的畫室內景（局部）　1872～74年　油彩畫布　私人藏（右頁圖）

16

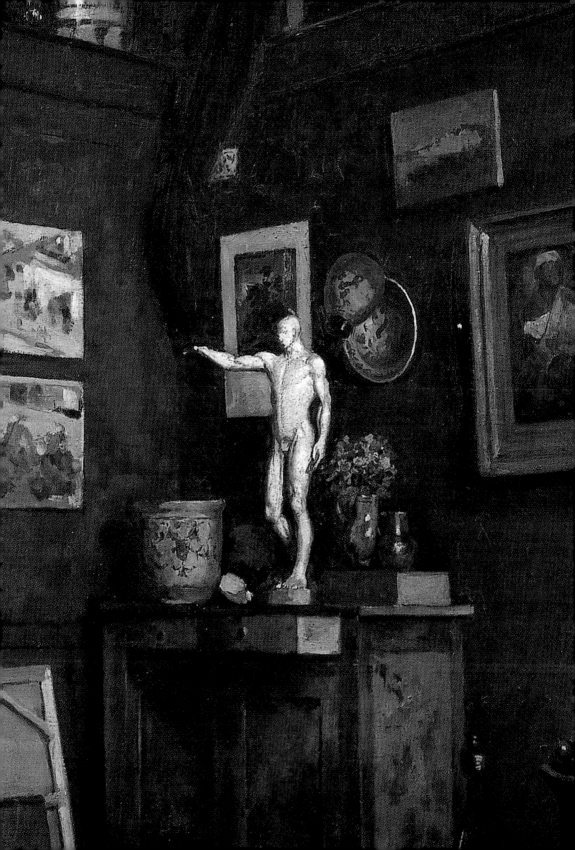

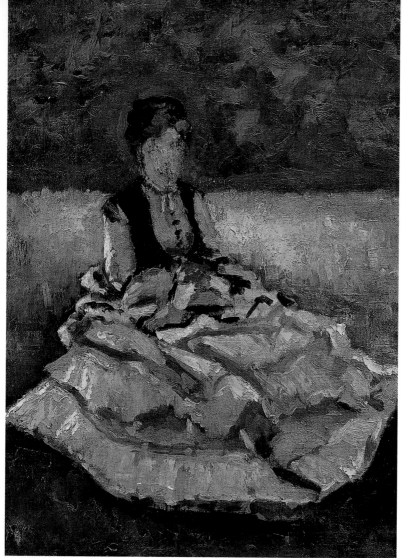

坐在草地上的女子　1873～74年　油彩畫布　42.5×31.2cm　私人藏

第二帝國的榮耀受封。

　　卡玉伯特親身經歷了巴黎市內都會空間的新興發展，不斷營造出來的現代居住空間、鋼鐵建築與公共設施，以及第二帝國規畫下的都市重整計畫。拿破崙三世與伯朗・喬治・奧斯曼（Baron George Haussmann）所進行的這項都市改造計畫，將巴黎老舊的市容作計畫性的拆除，並以皇室所在地為中心，規畫性地建構一完整的大道交通網絡，它為巴黎帶來了充滿城市的光影、交通流潮，以及一個現代化面貌的首都風采。在許多印象派畫中，大量出現了象

坐在草地上的女子
（局部）　1873～74年
油彩畫布
42.5×31.2cm
私人藏（右頁圖）

18

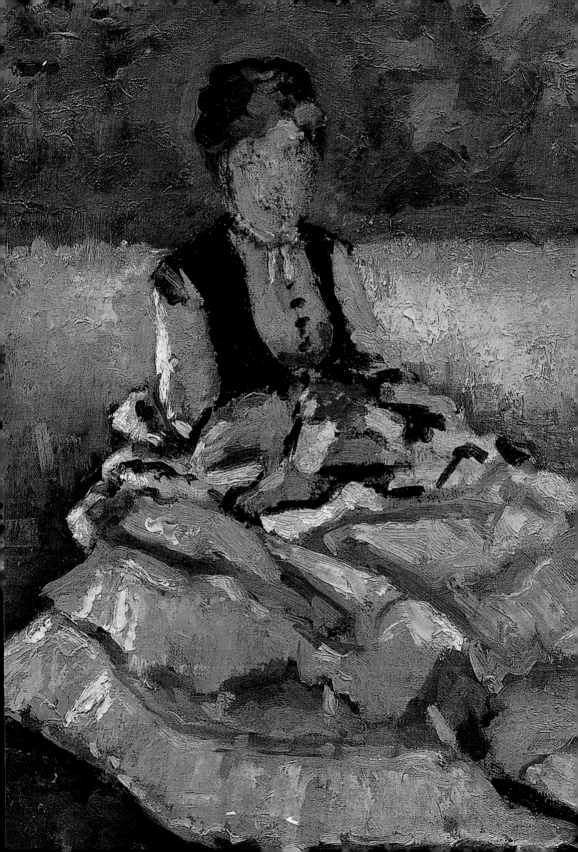

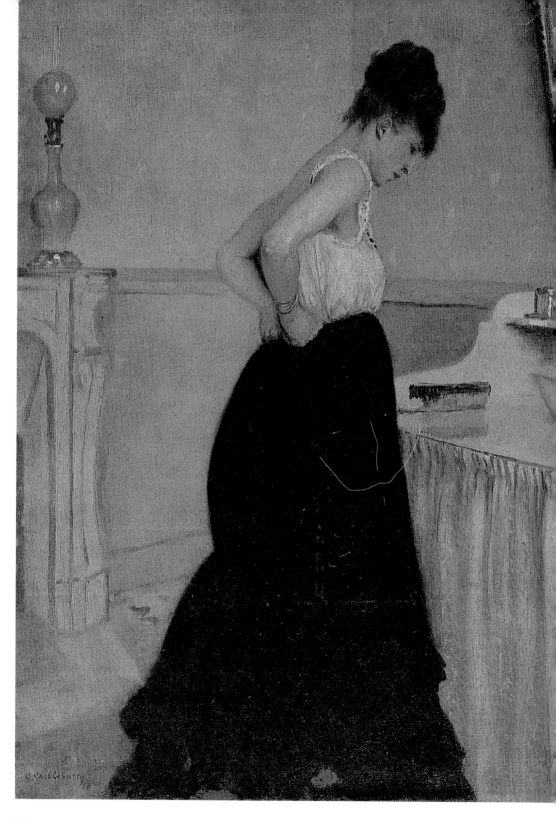

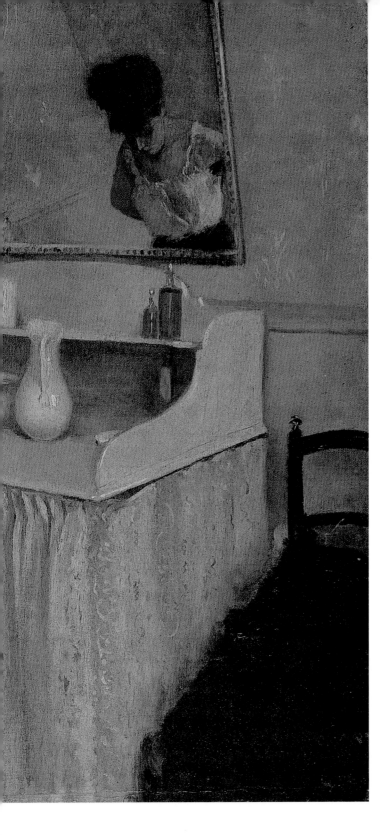

梳妝台前的女子　1873年
油彩畫布　65×81cm　私人藏

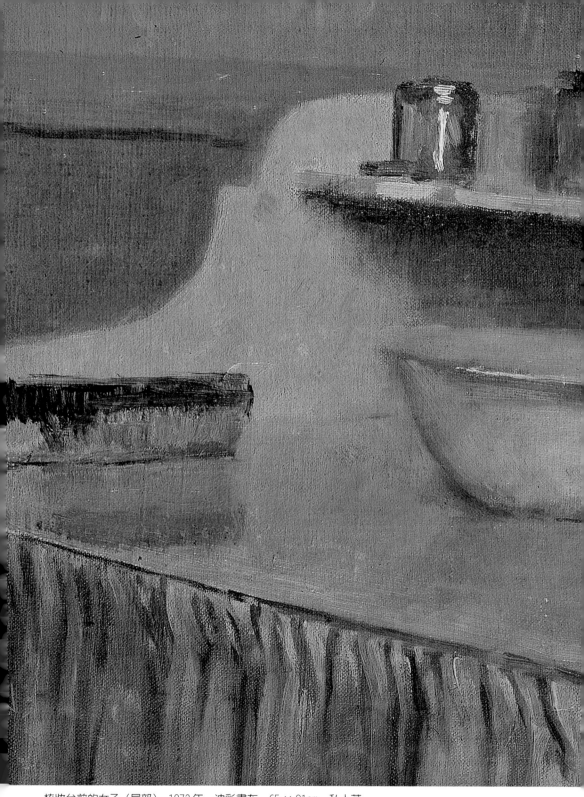

梳妝台前的女子（局部） 1873年　油彩畫布　65×81cm　私人藏

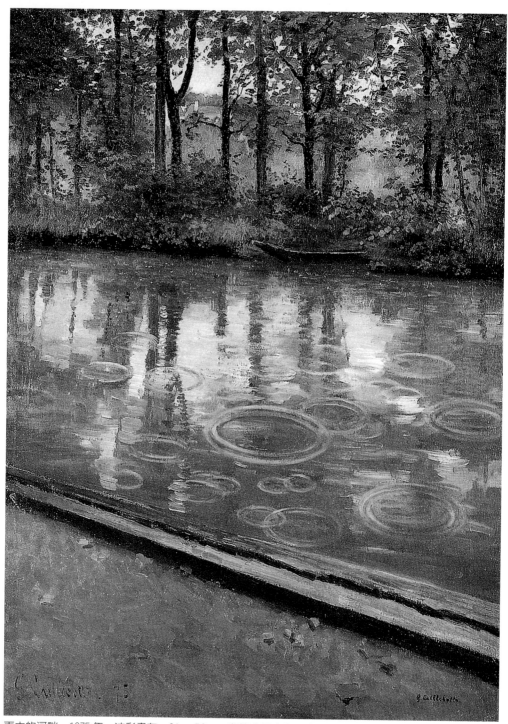

雨中的河畔　1875年　油彩畫布　81×59cm　印第安那大學美術館藏

雨中的河畔（局部）　1875年　油彩畫布　81×59cm　印第安那大學美術館藏（右頁圖）

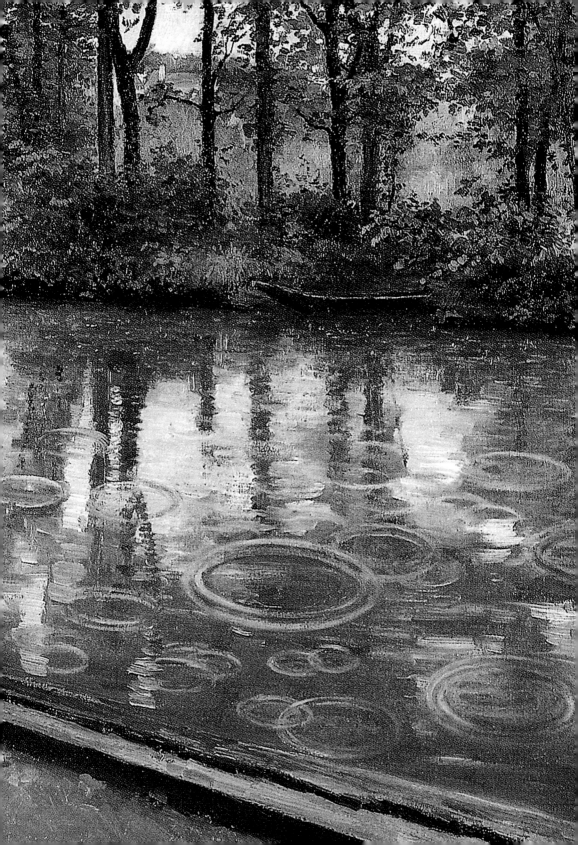

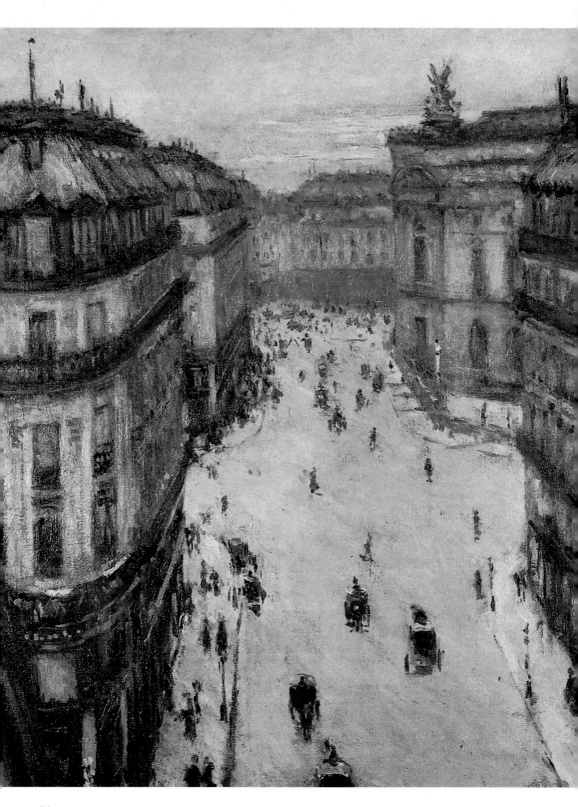

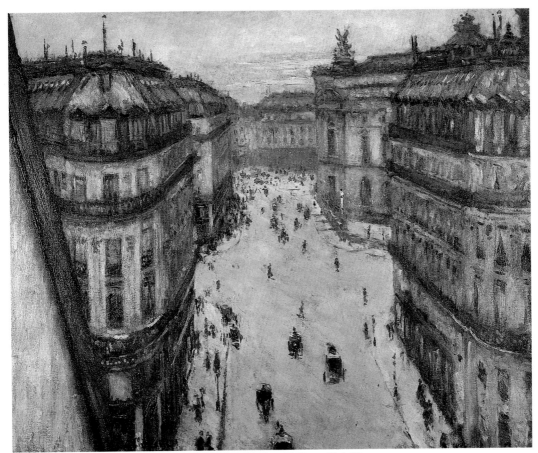

阿雷維街，從六樓往下瞧　1878年　油彩畫布　59.7×73.3cm　私人藏

徵現代都會的蒸汽火車、鋼鐵製的橋墩等等，一八七〇年之後，以首都這些新興的交通大道為畫面中都市生活主調的畫作，陸續出現在官方正式的沙龍畫展裡，也出現在印象派畫家的畫面中。

卡玉伯特帶領出對都會新興空間觀察

阿雷維街，從六樓往下瞧（局部）1878年油彩畫布59.7×73.3cm私人藏（左頁圖）

卡玉伯特在許多的題材上，也帶領出他對於都會新興空間的觀察，在一些刻意取景高處俯瞰的角度，卡玉伯特讓觀畫者與他一起目睹了當時巴黎的都會市容：規畫性分佈的大道、大道旁林立的大樓，以及穿梭在其中的人們〈阿雷維街，從六樓往下瞧〉（1878），如同畫家在畫面中有意地將觀看的視野作戲劇化的呈

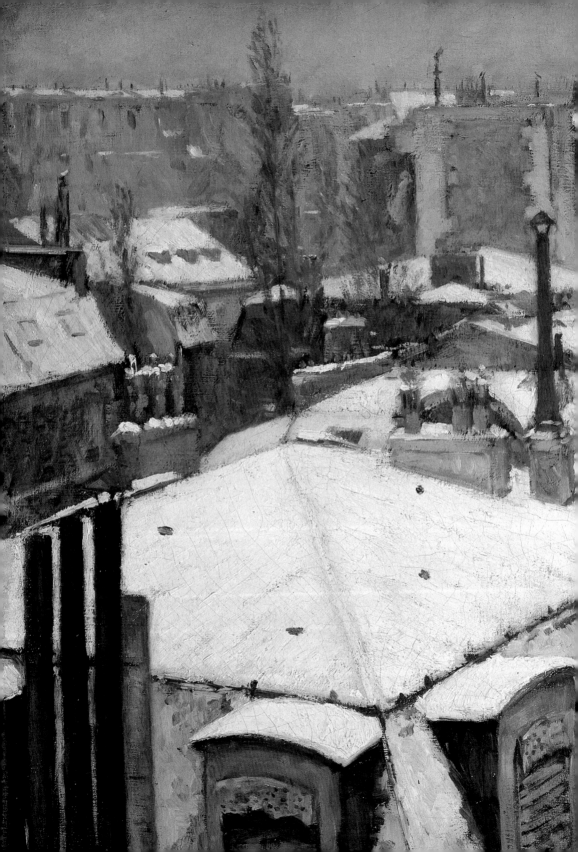

下雪的屋頂
1878年　油彩畫布
65.1 × 81cm
奧塞美術館藏

現，以〈阿雷維街，從六樓往下瞧〉這幅畫為例，畫家顯然站在一處比周圍建物還要高的地點向下俯視，畫面中心以一交通大道為主，整齊地左右劃分，不僅是規整的交叉道路一覽無遺，連同周圍兩邊的大樓也都顯出建築風格的完整統調，卡玉伯特所描繪的顯然是一個規畫過後的巴黎都會面貌。這樣的一個現代化過後的完整風貌成為了畫家在此幅畫中的主題，畫面中沒有絲毫半點突兀的不整，卻唯一突顯出一種不自然的觀望視線與異常升高的角度，這個飆高的眺望視野暗示了畫家疏離與焦慮的心境，也顯示卡玉伯特一貫在畫作中所暗喻的人群疏離症候徵象，再仔細分析卡玉伯特的幾幅畫作發現，隔絕人與人物交流，造成與周遭環境格格難入多半是現代化一個重要的象徵物——鋼鐵物質，例如在著名的〈歐洲橋墩〉（1876）一作，以及最為明顯的〈從包廂圍欄望出的景致〉（1880）。

放棄法律生涯開始作畫

　　卡玉伯特對藝術家的興趣沒有任何的家境因素導向，他先是就讀法律，也短暫地待過軍中，一八六九年，卡玉伯特獲得法律學士學位，就在一八七〇年他的法律執照即將通過的時候，拿破崙在普桑發動戰爭，這也是影響拿破崙個人生涯成敗的致命關鍵，同時此戰也加速了第二帝國的衰亡。短短一年間，拿破崙這位叱吒一時風雲的英雄人物成為階下囚。新政府成立，巴黎隨後又經歷了國民戰爭，這些反抗的聲浪引發的抗爭風潮，揭露了巴黎的現代化都會中光鮮繁華積極樂觀色彩之下，另一種表態現代社會個人主義與自由民主聲浪的強烈活動力，而隱藏在這些現代社會之下的焦慮不安，也藉此曝露出來。

　　就在新政府成立的第一年，卡玉伯特放棄了他的法律生涯而開始執筆作畫，他進入了當時著名的畫家里昂・伯納（Leon Bonnat）的門下學藝。里昂・伯納是沙龍畫派的風格，卡玉伯特除了早年的一些繪畫風格有一些寫實派的影子，在往後的畫作中，他的印象派筆觸也經常透露著一種獨特的寫實氣氛。從他的繪畫

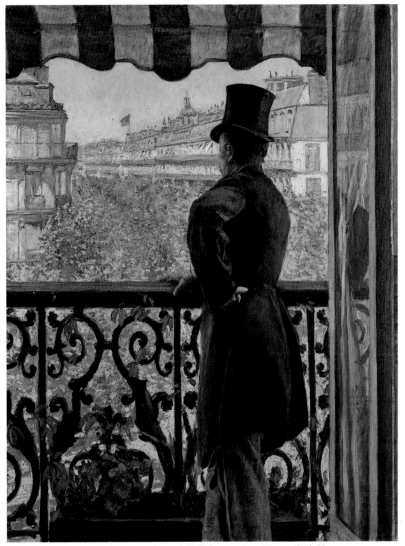

從包廂圍欄望出的景致　1880年　油彩畫布　117×90cm　私人藏

　　歷程不難發現早年的卡玉伯特，專注一些人物畫像以及室內的生
活即景，漸漸地他被外光寫生所吸引，與其他印象派畫家一樣開
始描繪一些戶外的場景。

　　一八七四年印象派第一次的沙龍展外圍畫展，開始了一年一
次相對於官方沙龍展覽的對立畫展，竇加、莫內、雷諾瓦、畢沙
羅、希斯里、塞尚皆為支持該展的畫家，而卡玉伯特也在其中之
一，他開始與這些日後被稱為印象畫派的畫家們相交往來，並持

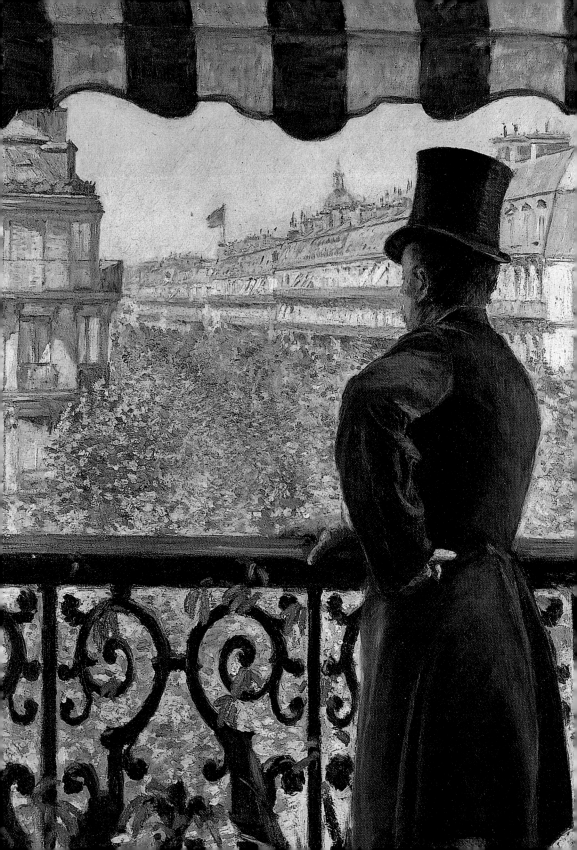

續支持著這一年一度的印象畫展。

加入法國印象派畫家行列

一八七四年左右，也正值法國國內政治氣氛詭異不安的時候，印象派所描繪的都會生活，不足以支持新興政府成立所迫切需要安定社會的正統道德價值觀。在古典繪畫中強調的超越性眞善美的美學價值，不再被印象派的畫家們所延續，他們描述的是現代社會中中產階級的生活享樂，亦或突顯出勞動階級與中產階級的差異。他們如實地將對於現代生活的改變以及觀感投注在畫布之上，不再遵從美學傳統上的絕對完美比例與至善至美，他們所在畫面上呈現的是所謂不被道統派接受的眞實的醜惡與慾望，還有隱藏在安穩結構下的焦慮不安情緒。這些種種的刻畫與當時社會的政治激越派表達不滿情緒的情景被拿來作爲連結，保守的道統派認爲這是藝術社會功能的價值觀偏差，印象派藝術因此飽受批評，而卡玉伯特也與他中產階級保守想法的父親之間，也一度因爲各自抱持的想法不同而關係緊張。卡玉伯特的父親在幾年後去世，留下可觀的財富。

參加第二屆印象派畫展

卡玉伯特在藝術生涯開始的早幾年仍然傳統地將畫家的成就寄託在官方的沙龍參展上，一八七五年，他以〈刨地板的工人〉一作參展，可想而知，這樣的題材在當時並不是官方沙龍所喜見的主題，卡玉伯特的畫作並沒有被錄取，他也開始了與印象畫派們的交誼，諸如莫內、雷諾瓦，以及其他被官方沙龍所拒的印象派藝術家們，並參加了第二屆印象派畫展。在一八七六年第二屆的印象派畫展中，卡玉伯特展出了八幅畫作，而最令人印象深刻的除了〈站在窗邊的年輕男子〉一作以外（此作顯示出畫家日後不斷出現的眺望的背影，以及那強調窗外的公共領域與室內私人空間的對立衝突交點），便是兩幅與傳統美學道統相左的〈刨地

圖見34~36頁

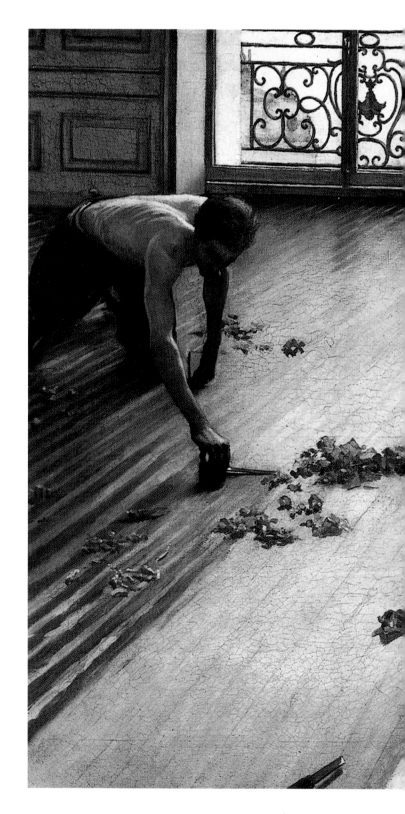

刨地板的工人 1875 年
油彩畫布 100.6 × 145cm
奧塞美術館藏

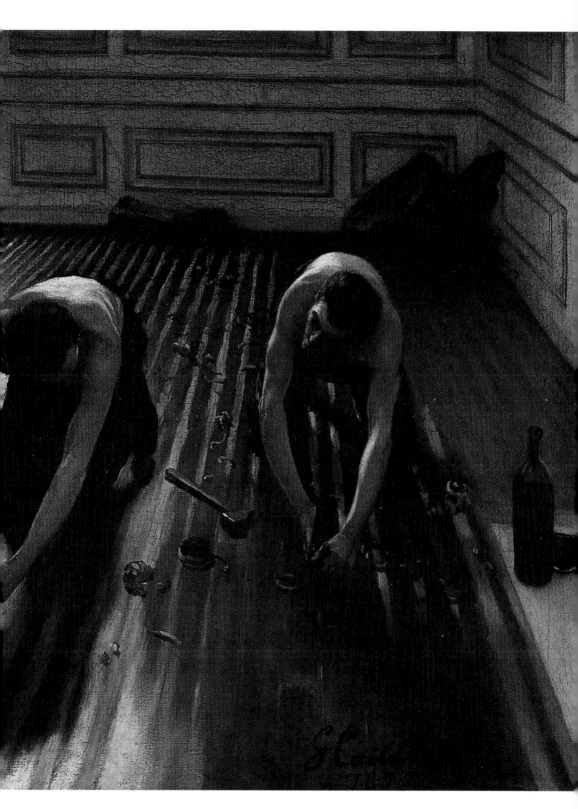

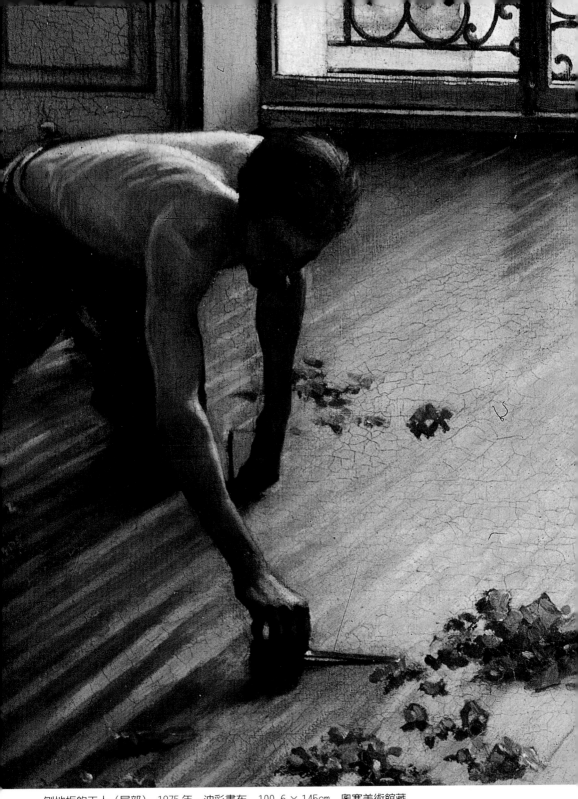

刨地板的工人（局部） 1875年 油彩畫布 100.6×145cm 奧塞美術館藏

板的工人〉作品。

圖見 38 頁　　卡玉伯特在一八七六年的印象派畫展中展出〈刨地板的工人〉，這幅畫面中所強調的勞動身體與畫面主角勞工的身分在當時引起相當大的爭議，這樣一個描述勞動階級的內容被視爲「鄙俗」的題材，與傳統美學道統所讚揚的高尚品味，所藉由藝術提升階級意識的情態大相逕庭，在同年的畫展中，竇加以洗衣婦爲主題，也同樣受到捍衛傳統的學院派大肆的批評。

　　畫家在這幅〈刨地板的工人〉的畫面中有意識地經營了畫面中的結構線條以及圖案：諸如佔去畫面最多空間的木質地板、牆上的壁紋、陽台欄杆的裝飾紋，以及畫面中清潔工人們呈現規律動感的肢體。

圖見 59~64 頁　　這種藉由重複性安排所營造的一種規律卻單調的氛圍，是卡玉伯特慣常在一些畫作中，例如〈下雨的巴黎街道〉（1877）刻意強調屬於畫家主觀的語調，也是他直觀的情緒語彙。就這種單調重複的美學表現語彙而言，卡玉伯特和後印象派的秀拉是相近的，秀拉用的是光譜分析式的點描語彙，來傳達現代生活形式規格的強調，換句話說，秀拉以一個單一元素（點）的重複性，去規格化一個外在表象的描述，然後去強調它的圖徵性，秀拉的如此表現手法將印象派以來對於「現代生活」這個現象的典範描述（modernity as iconography），達到一個「圖像化現代生活」的極致。這其中更包含了對於現代生活所架構的規律表象下的焦慮不安，在規律下潛藏的一種圖像壓迫以及焦慮就已經被巧妙地安排在畫面之中了。

　　〈刨地板的工人〉一作中，卡玉伯特就以獨特的視角將木質地板拉抬到畫面的上半部，造成一種升高的水平視野，因此更爲有效地讓觀者正面迎擊這個場景，緊緊捉住觀看視野的焦點，畫家有效地裁取角度，讓整個畫面呈現一種迫近的觀看，由於水平視野的安排，使得畫面中的地板有如傾斜一般，相對於水平面的直線條順著地板的紋路、光線的前進方向，以及清潔人員的肢體動態，向觀者逼進，加強了整幅畫面中的圖案式意涵閱讀，一種制式規格化的動態強調了畫中勞動階級的活動本質，是缺乏創造

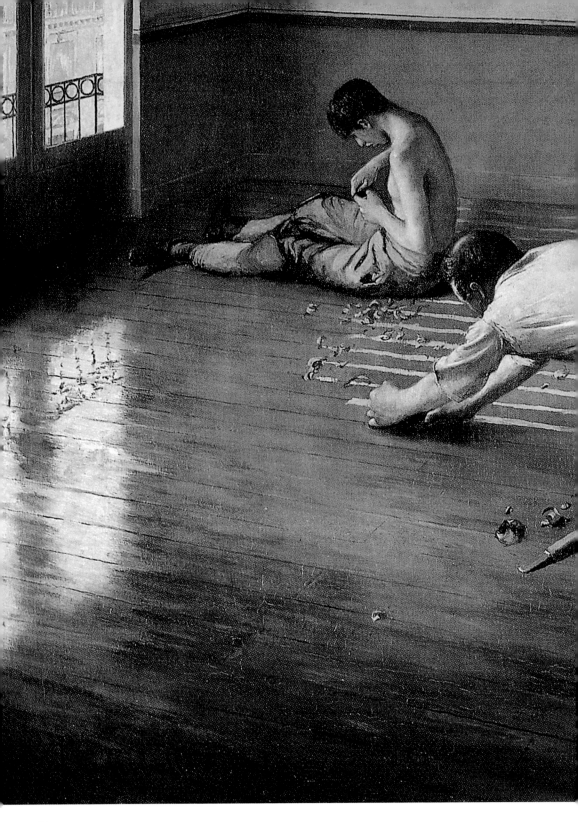

力，週而復始的機械式動態。加上畫家在此處明暗的處理方式，偏左上方鐵圍欄的安置，拉低以近乎畫中人物的平行低視野切入整個空間，使得畫中呈現包圍的封閉氛圍，圖案式的線條結構主宰了空間的壓抑氛圍。

除了藉由畫面線條的經營，形成一種圖像化的描繪，在此處出現的人物，相仿的動態，規避獨特性的身體，三個人物以相近的形態在畫面中成為另一個重複性的圖像元素，這三名人物彷彿是畫家針對同一個模特兒所作的關於不同動態的連環描繪，然後把這些描繪放置在畫面中，因此在這幅〈刨地板的工人〉裡，充滿了重複形式的平行結構，這是畫家用以在看似平常的平凡場景中，利用一些諸如取景角度的改變、重複性元素，製造出一種隱藏在平穩結構下的異常視野。這個異常視野的浮現往往透露了藝術家本人的主觀意識，更表露了一種新思維的美學形式。

諸如此類的人物安排也經常出現在竇加描繪芭蕾舞者的畫作中，造型形態相仿的舞者，雖動態姿勢各異地分佈在畫面各個位置，但卻

刨地板的工人　1876年　油彩畫布
80 × 100cm

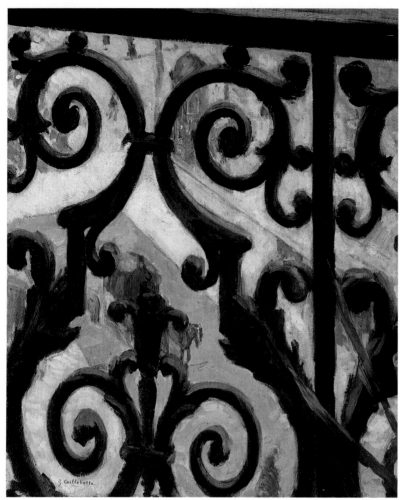

從陽台望出的景色　1880年　油彩畫布　65×54cm　私人藏

如出一徹般地擁有不易辨識差異性的臉孔與身材，可以知道的是，畫家的確為畫面的人物煞費了一番苦心去研究，作素描動作的反覆練習，它所呈現的構圖不是即席寫生的當下所見，而通常是在同一個畫面中，將累積了一些日子以來的草擬畫稿的研究，精心地組構在畫作的構圖中，讓這些人物以及元素的巧置安排為藝術家的構思說話。

　　卡玉伯特以及竇加不約而同地以人物的重複性形態去強調突顯動態的進行，以及姿態動作的本身，在卡玉伯特的這幅〈刨地板的工人〉便是刻意突顯了人物的勞力動作，加長的手臂比例，

從陽台望出的景色
（局部）
1880年　油彩畫布
65×54cm　私人藏
（右頁圖）

平行相同的姿勢，加上地板的紋路背景，這是要讓觀者去順著畫面動勢閱讀。竇加的芭蕾舞者就更將舞者們的姿態視爲畫面閱讀的主題了。在竇加的畫面中，也同樣存在幾乎相仿的面孔身形，但他將動作姿勢有更完整層次的安排，因此當畫面安排完成，觀者幾乎可以看到有如梅布里吉研究電影畫面動態原理的連續動作。

卡玉伯特在〈刨地板的工人〉作營構的空間結構，和一八八○年的〈從陽台望出的景色〉有相當有趣的對映。同樣是強調圖像結構在畫面中的效果，〈從陽台望出的景色〉一作呈現了更爲直接、更爲壓迫式的圖像。這個圍欄的圖案幾乎佔去了畫面中的全部，甚至相較於一八七六年所作的〈歐洲橋墩〉，或一八七六至七七年的〈歐洲橋墩〉，畫家利用了一種規格式的圖式主導了觀者觀看的視野，也是所謂卡玉伯特將工業時代的一些象徵有意識地呈現在繪畫當中，並令它成爲畫面中強迫觀看的壓迫式圖像。其中最爲明顯且常常出現的便是公寓中陽台的圍欄。

圖見 40~41 頁

喜歡繪畫公寓陽台的圍欄

卡玉伯特對於陽台圍欄的處理顯然相當主觀直接，它不僅常常是畫面中公共場域與私人空間之間的中介點，它更是代表著畫家對於公共場域的一種退居幕後般的冷眼旁觀。

從一八八○年這幅〈從陽台望出的景色〉一作，可以看出畫家在經營這些近乎平面設計的圖式的時候，某種程度地讓原本在傳統繪畫美學中主宰空間概念的三度空間消失點的層次感減低，改變觀者感到身如其境的一種自在包圍，卡玉伯特在許多創作中反而有意無意地刻意去挑戰這種符合視覺原理的空間感，而刻意將空間感的自在安全感扭曲，有時他故意將畫面的近景與遠景作壓縮的處理，例如在這幅〈從陽台望出的景色〉中，觀者極近地靠近陽台的圍欄，卻又從縫隙中看到遠處的景色，在這極近以及極遠之間漸次的層次感消失了，近景與遠景間少了調整視角差異的緩衝空間，在這樣的安排下，突顯出近遠的衝突，造成一種奇

歐洲橋墩紳士草圖
1876年　油彩畫布
54.5×38cm　私人藏
（右頁下圖）

42

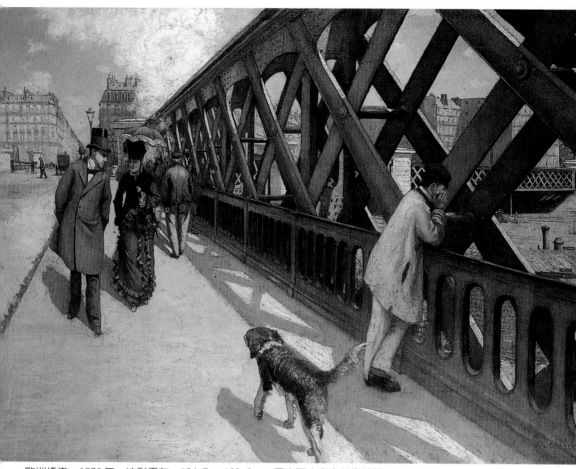

歐洲橋墩　1876年　油彩畫布　124.7×180.6cm　日內瓦小皇宮美術館藏

異的視野。

　　同樣地，在早期〈刨地板的工人〉一作中，我們即見識到了畫家這種利用視角的安排，突顯觀者與地板之間的觀距，讓一個合理的視覺消失點產生比例上的些微誤差，這個遠近的戲劇化處理方式，到了一八八○年〈從陽台望出的景色〉更爲明顯而極端。陽台圍欄的圖式成了畫面本身，壓迫性的視角將觀者導入到一種面對圖像化形式的壓迫感，同樣的效果也呈現在一八七六至七七年的〈歐洲橋墩〉畫面中。

　　卡玉伯特經常採取相當迫近的角度，以一種誇張的特寫處理一些畫面（〈從陽台望出的景色〉、〈歐洲橋墩〉），但他以特寫

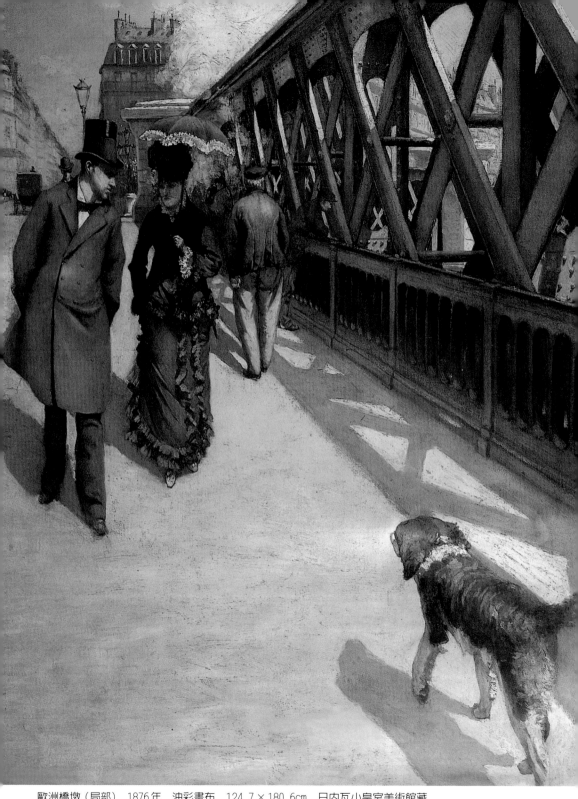

歐洲橋墩（局部）　1876年　油彩畫布　124.7×180.6cm　日內瓦小皇宮美術館藏

歐洲橋墩視角研究草圖一　1876年
鉛筆、墨水、紙　12.4×16.4cm

歐洲橋墩視角研究草圖二　1876年
鉛筆、墨水、紙　13.8×19.9cm

歐洲橋墩視角研究草圖三　1876年
鉛筆、墨水、紙　16×19cm

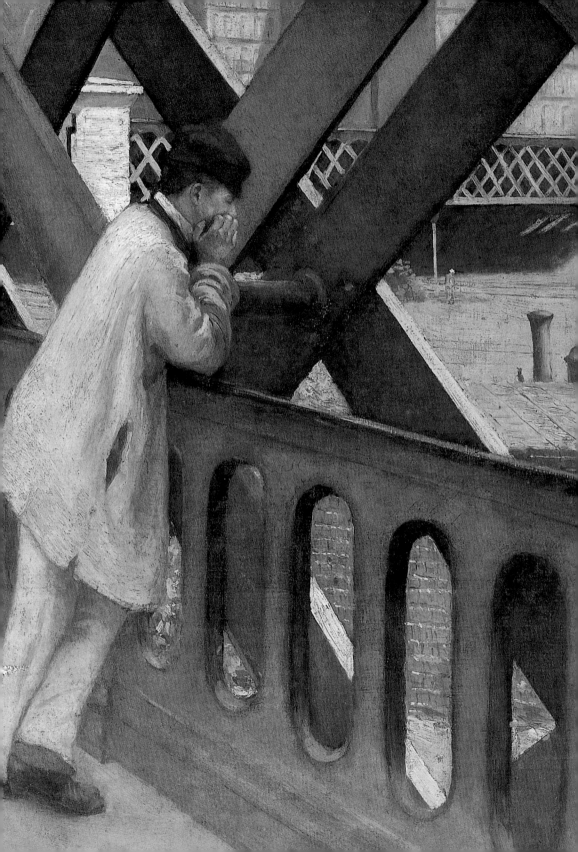

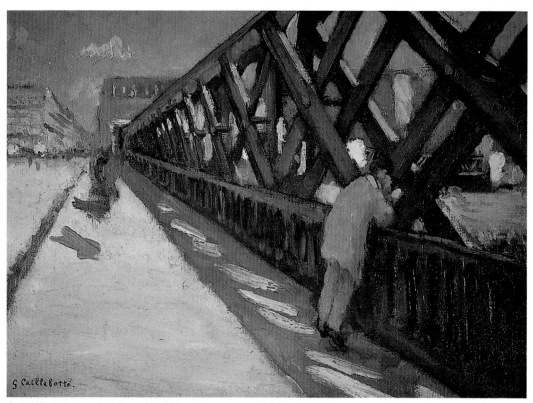

歐洲橋墩習作四　1876年　油彩畫布　32×46cm　私人藏

歐洲橋墩習作三　1876年　油彩畫布
55.5×45.3cm　私人藏（右圖）

歐洲橋墩（局部）　1876年　油彩畫布
124.7×180.6cm　日內瓦小皇宮美術館藏
（左頁圖）

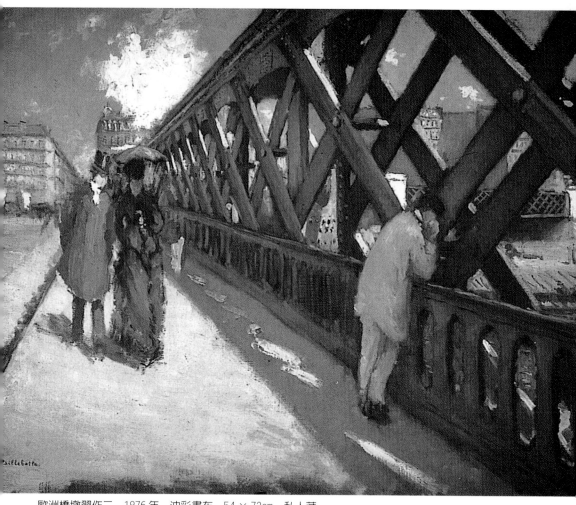

歐洲橋墩習作二　1876年　油彩畫布　54 × 73cm　私人藏

畫面所要處理的並不是針對細部的刻畫描繪，也不在於對這些強
調的部分作微觀的審視，畫家把這個拉近到眼前的物件，視為一
種強烈的平面語彙，這個平面化的處理，時而經常搭配巴黎都會
化後的規整建物同時出現，畫家甚至把這些元素也安排到人物的
穿著上，如〈歐洲橋墩〉、〈下雨的巴黎街道〉等作品，這種處
理手法將巴黎人工業革命以後的現代化生活景象，變為一種平面
圖像化、形式化的象徵意象。

巴黎都市景觀的典範

在某些精神上來說，它是近乎安迪‧沃荷的普普記號化、大眾符號化，以及重複圖徵化的精神意涵。而不斷在卡玉伯特畫面中猶如象徵圖像般持續出現的就是陽台的鐵圍欄了。它呈現的圖像意碼有如安迪‧沃荷的瑪麗蓮夢露一般，安迪‧沃荷將瑪麗蓮夢露當作是一個文化象徵的圖碼，是畫家對於二十世紀文化現象的記號式描繪，將由安迪‧沃荷複製的絹印處理，藝術家將此圖像轉化為一種美學表現的形式語彙，用以傳達文化現象的時代精神。若以將這樣的處理方式來看待卡玉伯特繪畫裡的一些重複性的元素的話，不難發現卡玉伯特用以傳達十九世紀巴黎都會的象徵圖碼，似乎就是那不時隱藏在畫面中反覆出現的鐵圍欄了。當然，卡玉伯特所使用的手法，精確地來說，與安迪‧沃荷的處理方式是大不相同的。但是，它利用一些平面化圖樣的呈現（陽台鐵圍欄、巴黎都會規格化的建物、人物的服飾、洋傘、鐵橋等等），讓畫面中的巴黎都市成為一個樣板、典範（Paris as an icon），這些樣板化的圖徵在內容精神上是接近安迪‧沃荷的康寶罐頭以及瑪麗蓮夢露的圖象，這些圖象式的元素是對於時代氛圍的一種主觀性的回應，雖有各自不同時代意義的內涵與指涉，但卻不約而同地提出了圖像式的文化詮釋。

獨特的取景角度──異常戲劇化的視野

卡玉伯特與他同時的畫友竇加相同，都有著對於空間的主觀掌握，他們跳脫了傳統繪畫傳統對於空間感的呈現方式，即文藝復興時期所發展的視覺消失點，更準確地說，應該說卡玉伯特與竇加主觀性地調整了視覺消失點的原理，卡玉伯特藉著刻意誇大前景的幅寬，然後將視覺消失點急速收縮在後退的線條集中點上，讓所有的遠近比例呈現急速縮減，這製造出了一種異常戲劇化的視野。觀者往往在這種壓迫空間感的畫面中，感到一種隱隱蠢動的焦躁不安，而這也正是卡玉伯特經由畫面空間感的巧妙經營，對於他周遭

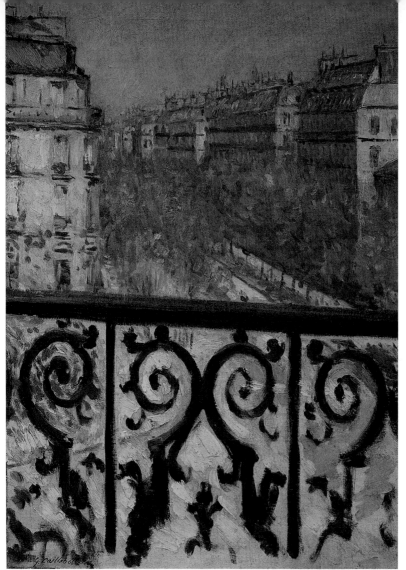

巴黎市的一處陽台　1880～81年　油彩畫布　55.2×39cm　私人藏

變遷的社會結構、都市人情所提出的一種主觀評判的語調。

　　在當時，有許多的評論家批評卡玉伯特的空間結構，是不懂得視覺呈現空間的處理方式。他扭曲地處理了畫面中的空間比例，也遭受學院派傳統捍衛者的批評。事實上，這種投注某種強烈主觀意識的空間感營造，也替代了其他印象派藝術家在筆觸上的應用，他們將古典派強調客觀的超然描繪態度放棄了，開始加以主觀經驗的營造，正猶如印象派把真實的外光引到畫布上，讓

巴黎市的一處陽台
（局部）　1880～81年
油彩畫布
55.2×39cm
私人藏（右頁圖）

50

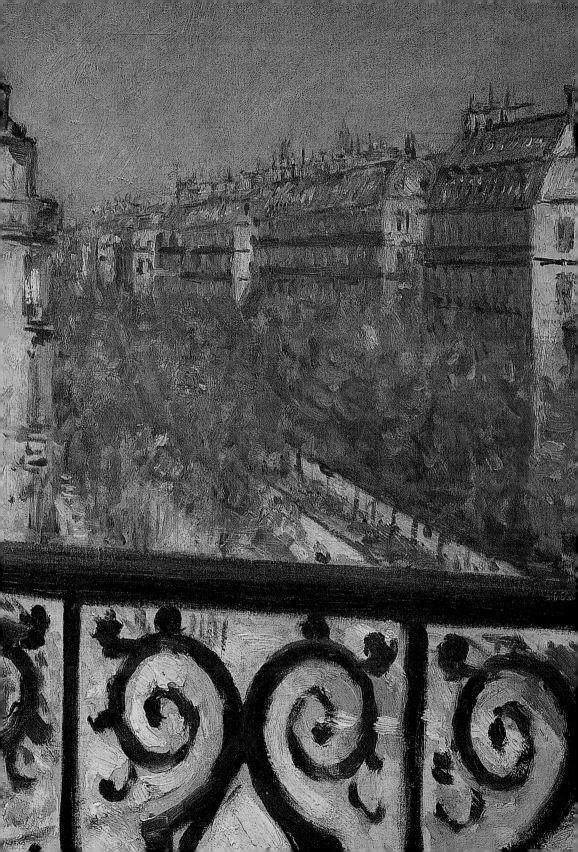

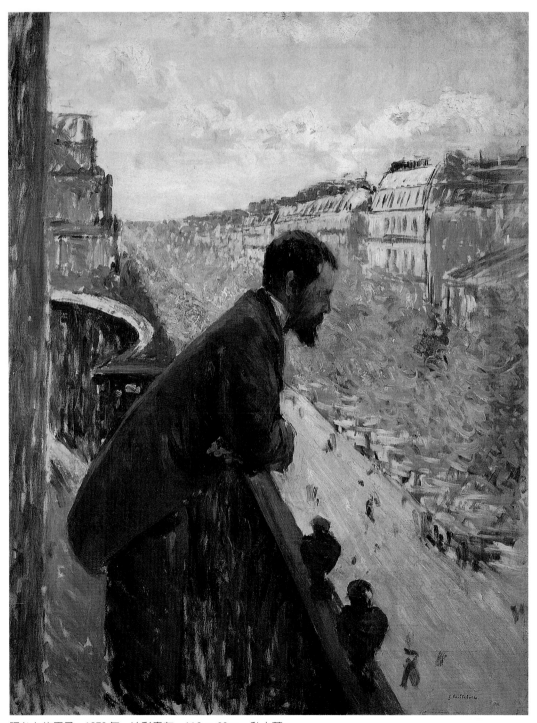

陽台上的男子　1878年　油彩畫布　116 × 90cm　私人藏

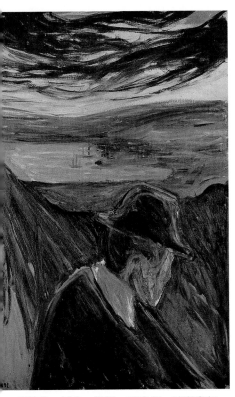

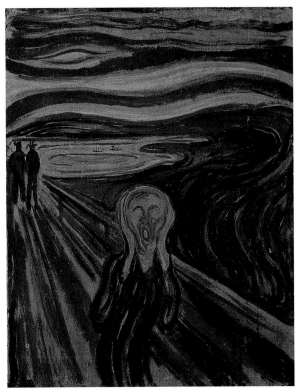

愛德華・孟克　絕望　1893年　油彩畫布
83.5×66cm　奧斯陸市立孟克美術館藏

愛德華・孟克　吶喊　1893年　蛋彩畫金屬板　83.5×66cm
奧斯陸市立孟克美術館藏

真實的空氣充實空間感，營造現代生活的感官質感，而真實的情
緒經驗也被正面地引介到畫布之上，卡玉伯特的空間感失去了文
藝復興的正統空間表現，在精神上，他偏向矯飾主義對空間以及
人物的處理，而就一八七六年的〈歐洲橋墩〉一作而言，他又以
接近於孟克的戲劇化空間表現作為搭襯以及呈現人物心境在環境
空間結構中的轉變。

　　卡玉伯特在一八八〇年時期所呈現的一連串以陽台上的男子
為題的作品，展現了畫家對於現代社會空間的矛盾心境，有趣的
是，從其中一幅陽台上的男子的構圖，我們發現到它竟然與愛德
華・孟克的名作〈吶喊〉有十分相近的構圖表現。兩者同樣以扭
曲的空間比例，前景與遠景的衝突安置，讓畫面中的人物有種夾
雜在空間構圖的張力之中，藉以突顯人物情緒矛盾衝突的戲劇化

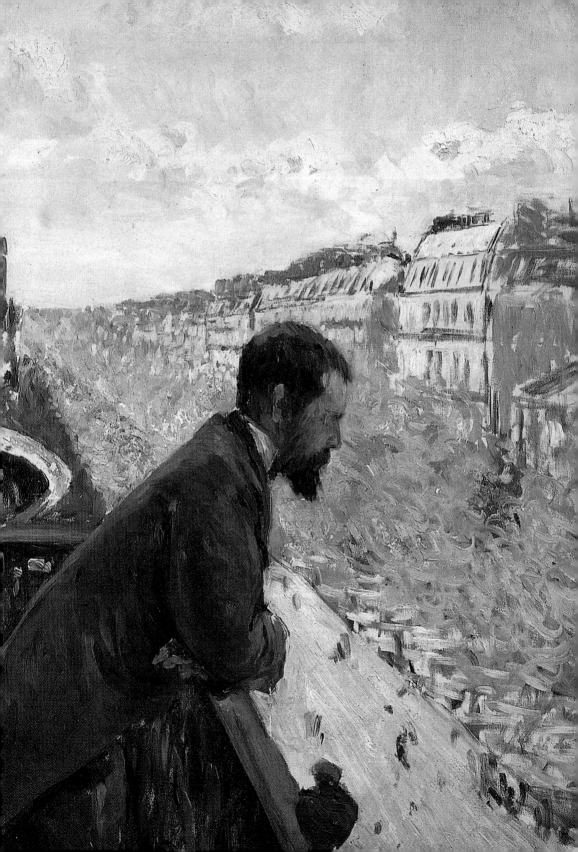

表達。卡玉伯特在〈陽台上的男子〉一作中,將遠近、高低的極端拉近,由此彰顯人物定點位置在畫面結構上的不自在,與近乎奇異的空間視野。孟克的〈吶喊〉中同樣呈現了相似的闡釋,畫面中主角與不遠處的人影,明顯地,在距離上不應有如此懸殊的比例差距,但畫家把這樣的距離戲劇化地調整成為一種誇張、強調式的表達方式,讓人物在畫面空間中造成一種疏離、不自然的效果。畫家藉此在畫面中留駐了情緒式的主觀經驗,而這個經由扭曲畫面空間的實際比例營造所強調出來的感官經驗,正是卡玉伯特之後更為極端的做法。

相較於孟克〈吶喊〉裡的表達方式,卡玉伯特在〈陽台上的男子〉一作是較為內斂的表現,然而卻是同樣將遠近距離作了戲劇化的調整,而他將人物主角安置在遠近與高低的衝突交會點上,藉由一個 X 形的構圖結構,自然將觀者的視線導向人物的身上,雖沒有孟克〈吶喊〉裡特徵明顯的表現派扭曲的筆法,來表現人物吶喊的焦慮心境,但卡玉伯特以內斂但巧妙的安排,讓人物位於張力的交界點上,同樣浮動一股吶喊的激烈情緒。

〈陽台上的男子〉與卡玉伯特的筆調技法

卡玉伯特在〈陽台上的男子〉一作中的筆觸,明顯地缺少了寫實的精細描繪,反而以一種接近印象派寫意且即興的筆法,去處理畫面中都會即景的流動感。相較於畫家早期的一些著名作品〈站在窗邊的年輕男子〉、〈歐洲橋墩〉、〈下雨的巴黎街道〉來說,這個作品展現了畫家少見的筆觸風格:凌亂、急速,純然表現派的筆法,雖然這樣的表現技巧並沒有在畫家的身上得到延續性進一步的發展,但是卻透露出卡玉伯特一八七八年之後一些筆法風格的轉變。從一八七八年〈起霧的聖奧斯丁廣場〉開始,卡玉伯特便出現了表現風格強烈的筆觸,這種表現手法相異於寫實派的精密筆調,以及它對於光影明暗的顏色處理,反而著重在當下氣溫溼度以及畫家本人對於所見環境的即興情緒,就某個表現的層面來說,這樣的印象筆法讓物體的寫實失真,卻使畫家的情

圖見65頁

陽台上的男子(局部)
1878年　油彩畫布
116×90cm　私人藏
(左頁圖)

55

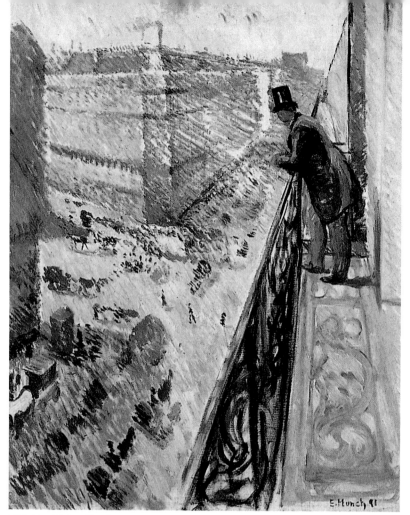

愛德華・孟克　拉法埃脫街景　1891年　油彩畫布　92×73cm　奧斯陸國家畫廊藏

緒心境透過筆觸、顏色的處理躍然紙上。以〈起霧的聖奧斯丁廣
場〉爲例，畫家以色塊的方式描繪建物、街樹、街道，甚至人
物，但他呈現的卻更像是樹影、人影以及建築物在光線照耀下的
明暗投射，所有物體的具體形狀都顯得模糊而抽象，但卻恰如其
分地表達了被霧氣籠罩的街景。卡玉伯特著名的「紫羅蘭色」也
顯現在這幅畫面中。紫羅蘭色是畫家喜用的顏色，也是藝術史家
相當有興趣研究的課題，卡玉伯特在幾幅畫作中大量地使用紫羅
藍色：〈歐洲橋墩〉（1876～77）、〈起霧的聖奧斯丁廣場〉
（1878）、〈阿雷維街道，從六樓往下瞧〉（1878）、〈保羅雨果
的畫像〉（1878）、〈X夫人的畫像〉（1878）。

圖見85、86~87頁

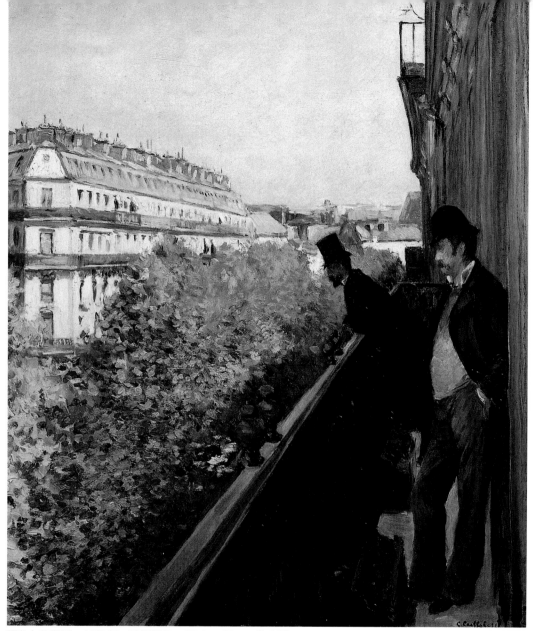

陽台上的男子　1880 年　油彩畫布　67.9×61cm　私人藏

法，他用極即興的筆法描繪街道上隱約浮現的街景，以簡略的筆觸
表達樹影、人影以及街道上受光與背光的陰影，這樣的筆法不僅僅
是呼應這幅畫作的主題，描寫起霧時眼見的街景，而這股強調浮光
掠影的筆觸與繪畫的氛圍也是當時印象派描繪都市生活的重要主
題。

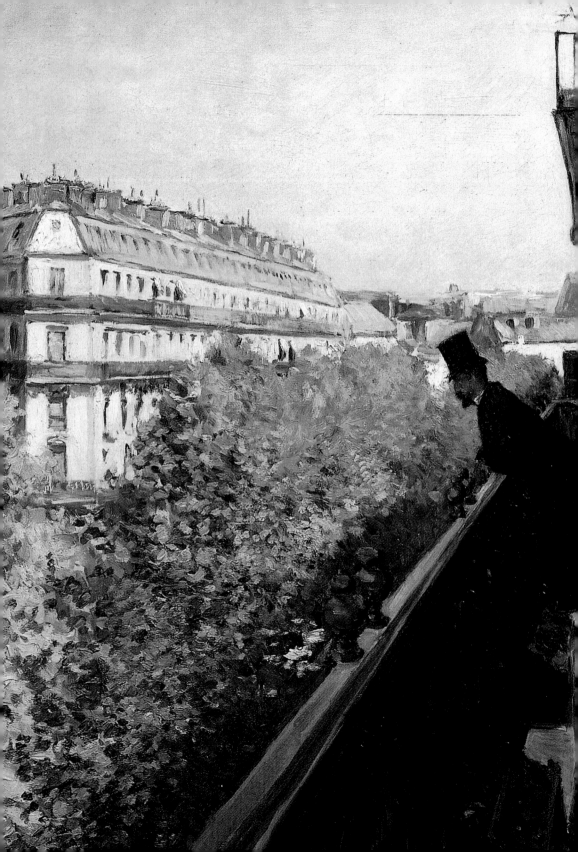

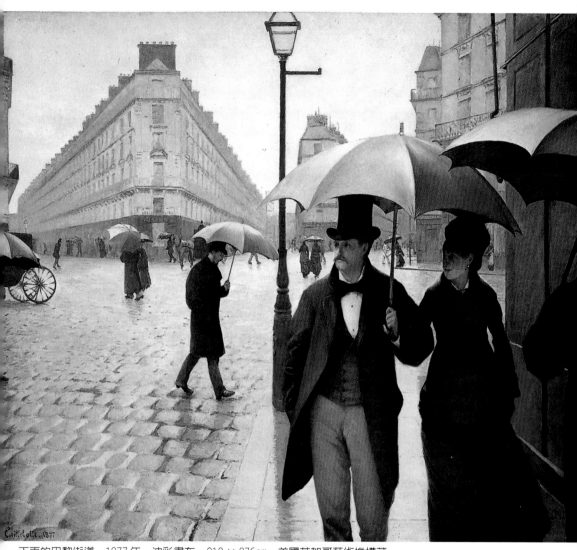

下雨的巴黎街道　1877年　油彩畫布　212×276cm　美國芝加哥藝術機構藏

陽台上的男子（局部）　1880年　油彩畫布　67.9×61cm　私人藏（左頁圖）

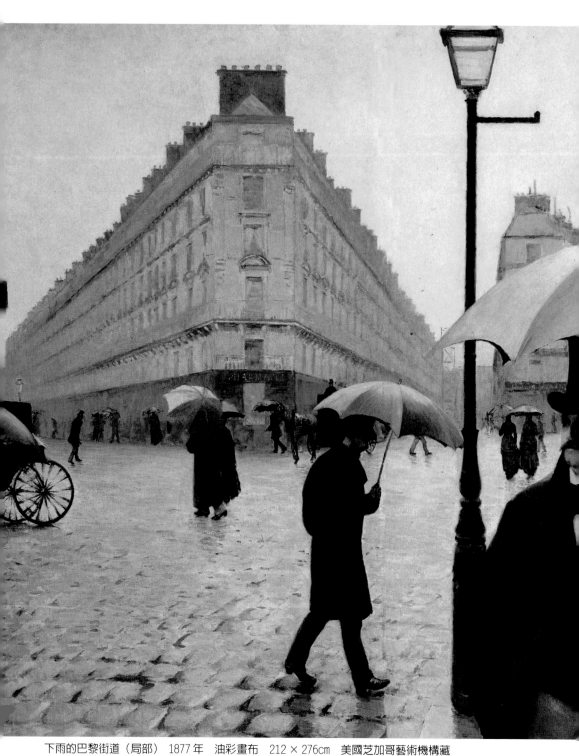

下雨的巴黎街道（局部） 1877年 油彩畫布 212×276cm 美國芝加哥藝術機構藏

下雨的巴黎街道（局部） 1877年 油彩畫布 212×276cm 美國芝加哥藝術機構藏（右頁圖）

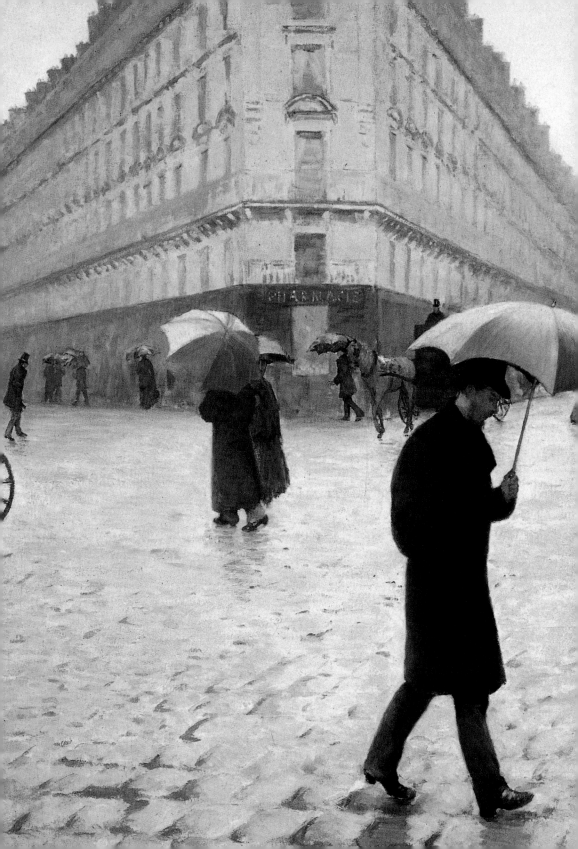

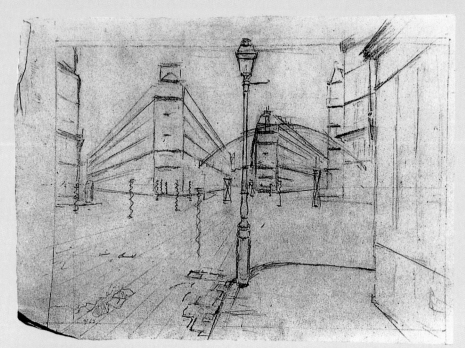

下雨的巴黎街道街景草稿　30 × 46cm

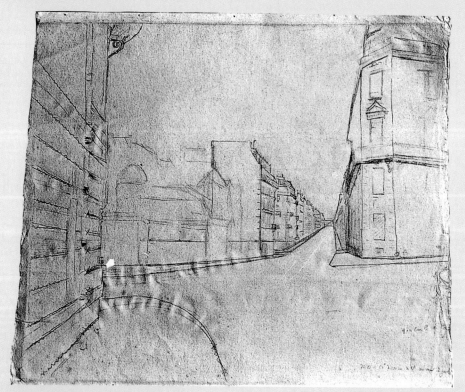

下雨的巴黎街道街景草稿　43.2 × 47cm

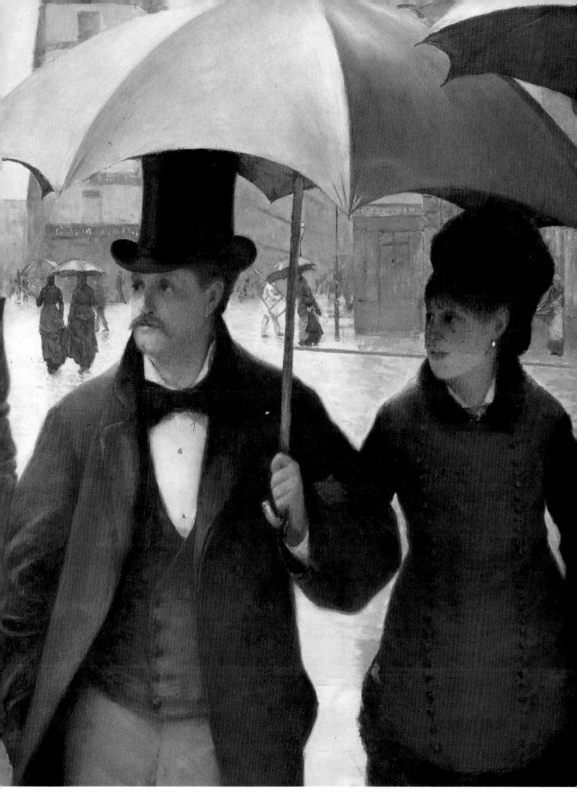

下雨的巴黎街道（局部） 1877年 油彩畫布 212×276cm 美國芝加哥藝術機構藏

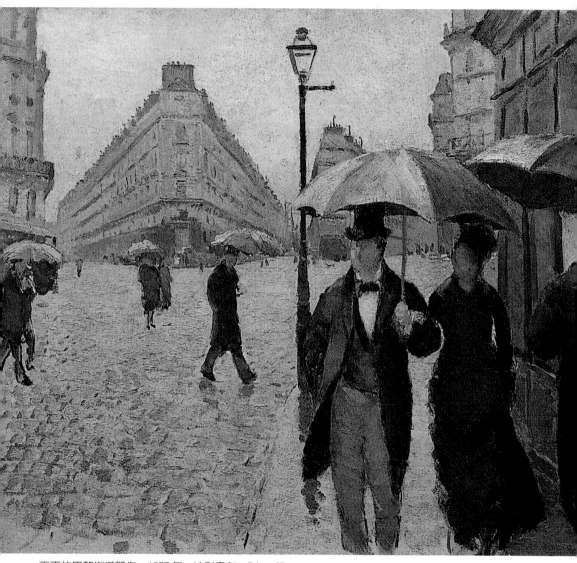

下雨的巴黎街道習作　1877年　油彩畫布　54×65cm

這股強調浮光掠影的筆觸與繪畫的氛圍也是當時印象派描繪都市
生活的重要主題。

　　在這一片霧茫茫的街景中，人物與這街道的一切有種融為一
體的整體感，這種整體感藉由卡玉伯特強烈的統一紫羅蘭色調所
經營出來的效果，不僅如此，筆觸的點塊狀用法，將街道上物體
質感的個別性完全統一了，在稍遠處的人影甚至與樹影、建築物

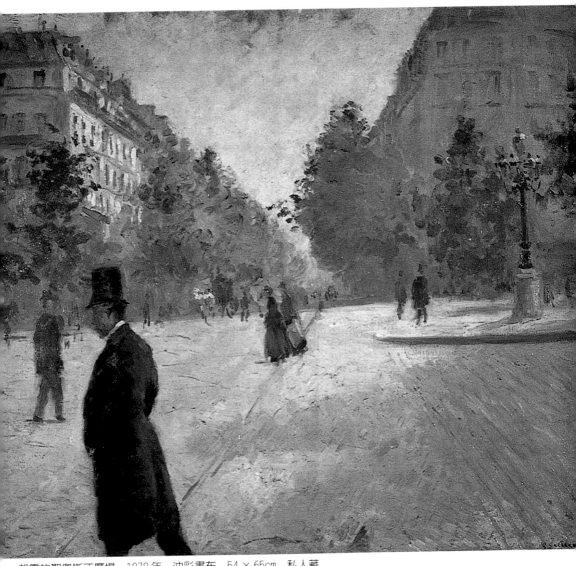

起霧的聖奧斯丁廣場　1878年　油彩畫布　54×65cm　私人藏

的陰影等刻意呈現渾沌一體的特質，這也突顯出來物我一體的情
境，不過這用來描繪自然與人連成一氣的密切關係，如今被都市
的街景取代了。在現代化的都會生活中，街旁林立的高大建築
物，兩旁排列規整的行道樹，規畫完整的大道，強調工業幾何結
構的鐵道橋，兩排街燈，這強調都會整體氛圍的一切現代化措施造
就了畫面中所謂「都會景象」的主體，也形塑了巴黎的都會形象以

貝皮尼耶荷軍營
1878年　油彩畫布
54×65cm　私人藏

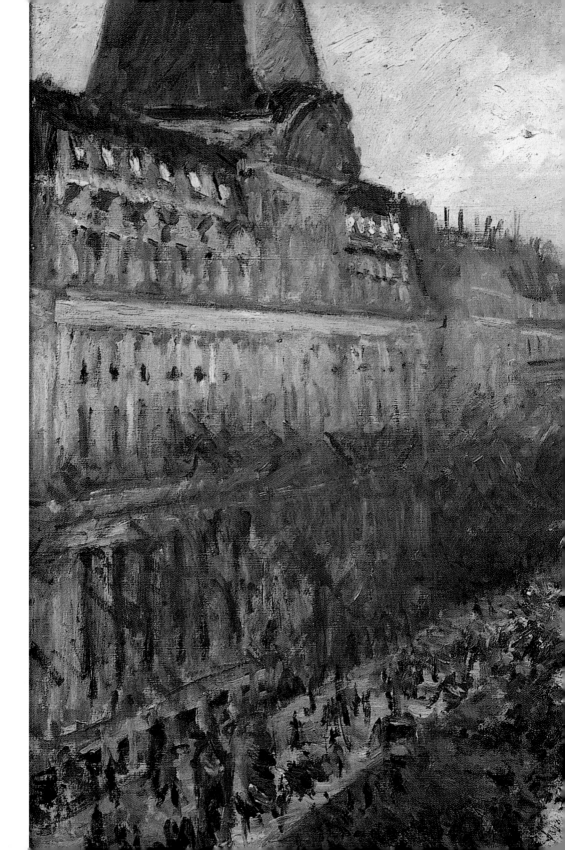

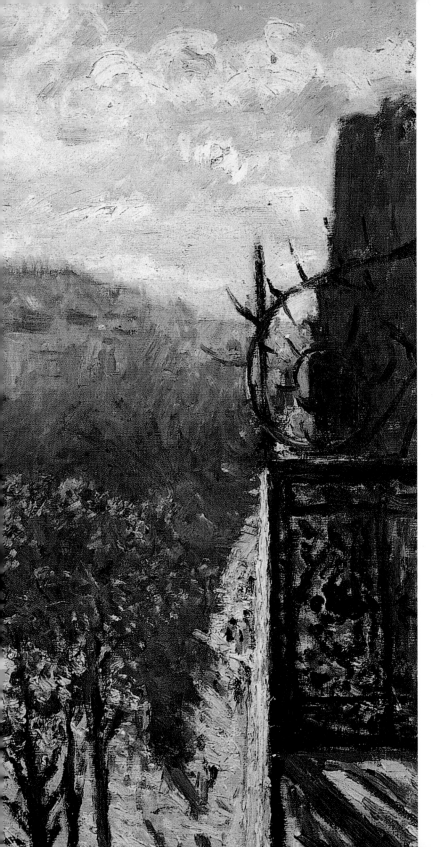

義大利大道　1880 年
油彩畫布　54 × 65cm
私人藏

及印象派畫家筆下的都會人，也經由這種整體感氛圍的營造，表達出人與這些現代化都會景觀不可分割，互相依存的關係。

卡玉伯特描繪在巴黎都會穿梭的人們，也將他們視爲這都市街道的景觀之一，在這匆匆往來穿梭的人影中，典型化的都會裝扮，相似的臉孔，相仿的身影，表達出一種僵化與制式的景象如〈下雨的巴黎街道〉（1877），而在畫家筆下經由印象點塊式筆觸的點綴，這些人物更與整個巴黎都市的街景交融在一起如〈起霧的聖奧斯丁廣場〉、〈貝皮尼耶荷軍營〉（1878）、〈阿雷維街，從六樓往下瞧〉（1878）、〈陽台上的男子〉（1878）、〈奧斯曼大道的交通島〉（1880）等，這以無數個相仿的人影，粗略點綴式的筆法，取代了人物的個別獨特性，而轉而強調人與所在社會環境，周遭景觀互爲主體的關係。人物，如同他／她所在的都會景觀，全都被現代化爲一規格化的整體，如同那經奧斯曼改造計畫後風格一致的建築物、大道景觀，這種「典型化」的風格刻意強調現代化一種理性制式的結構，它不但呈現在後奧斯曼時代的巴黎都市，以及都會裡的各項公共建設與設施，也具現在這些所謂都會人們典型化的現代生活。

圖見 66 頁

圖見 73~75 頁

在這些強調浮光掠影的筆觸之下，街道上的人物全都彷彿變成爲都會景象的魅影幢幢。卡玉伯特在一八七八年所描繪的三幅街景作品：〈起霧的聖奧斯丁廣場〉、〈貝皮尼耶荷軍營〉（1878）、〈阿雷維街，從六樓往下瞧〉（1878）、〈陽台上的男子〉（1878），明顯地可以看出他對於人物的處理，已經將人物簡化爲一種人影的描繪。而在我們上述所談的〈陽台上的男子〉中，畫家所運用類同草稿似的即興筆觸，急促的筆法，強烈表達出街道上匆匆流逝的人們，它反映了川流不息的過往人群，相較於陽台上佇立靜觀的這名男子，一動一靜，形成強烈的對比。而男子在此沉思的神情更顯得意味深遠：他彷彿是畫家在畫布（窗台）之後，靜觀審思的位置，他（是畫家也是畫中無數個背對觀眾，面對街景的人物背影）跳出了這個典範化都會景觀的框架，而站在一個遠處觀望的位置，一個可以將奧斯曼改革計畫之後整個生活環境轉變的完整全貌一覽無遺的位置，並對其提出觀察與

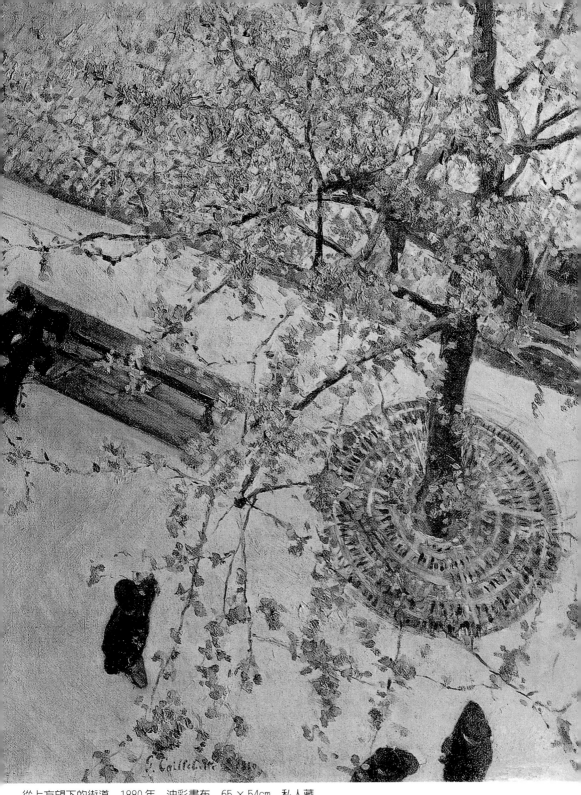

從上方望下的街道　1880 年　油彩畫布　65 × 54cm　私人藏

批評。

這種將人物約化爲人影的表現手法，顯然表達了一種吞噬與壓迫的情緒主觀，而這種人物被吞沒的直觀感受來自於周遭社會環境景觀所營造的壓迫感，如同上述的評論所提到的，林立的高大建物陸續出現在生活的景觀當中，結構剛硬、質感厚重的鐵道橋也佔據了巴黎都市，人物頓時變得渺小而微不足道，在這壯麗登場的都市新觀中，畫家所透過這些小小模糊身影的描繪，將他們置於這壯麗之下的陰影之中，傳達出一個人物主體被現代化景觀活生生吞食。

人物主題與現代化景觀的對照

卡玉伯特在畫面中特意遴選的取景高度，挑高的位置使他可以充分描繪新興建物的高大，而藉以突顯人物的渺小，這種被吞噬與壓迫的情緒感官，使卡玉伯特的這幾幅描繪巴黎都會風情的畫作，特別地顯得與眾不同，雖然莫內與其他一些印象派畫家也都以都市景觀爲畫作的主題，也以印象派獨特地色塊點綴式的筆觸取代人物形態的寫實描繪，同樣描寫都會的新興景象與其中穿梭的人們，但是莫內所表現出來的是洋溢著繁華熱鬧的都會氣氛，強調生氣盎然的活力，而卡玉伯特在類似畫題上投注的觀察卻全然相異，他表現一種疏離漠然的冷感氛圍，人物在現代化所營造的諾大空間中，反而失去安全感與彼此依賴的親密人際關係，不論是從卡玉伯特拉遠距離遠處觀望到的都市景象，或是他將鏡頭拉近所觀察到都會大樓中一處窗台裡，彼此疏離的人們，畫家藉由畫面中刻意塑造的孤獨疏離形象：人影與背影，並將這些疏離的因子散落地安排在畫面中的每個角落，由各據一角的孤寂，形塑出這諾大都會空間的冷漠氛圍。

一八八〇年，卡玉伯特的〈奧斯曼大道上的交通島〉一作中，呈現了一種透過攝影鏡頭式的觀賞角度，畫家所在的位置，彷彿是從高處將鏡頭拉近去觀察街道上的一處交通島，同樣典型化的穿著與樣態，相仿的人影，他們被分別安置在畫面中，彼此

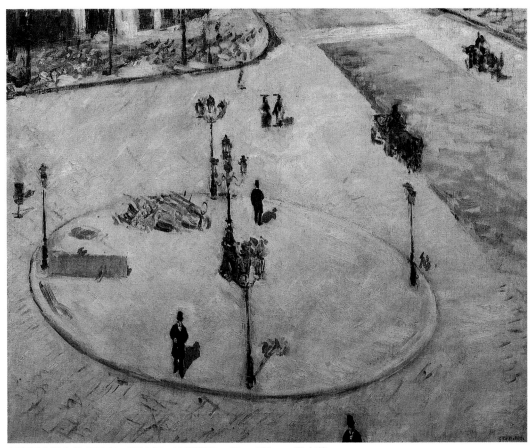

奧斯曼大道上的交通島　1880年　油彩畫布　81×101cm　私人藏

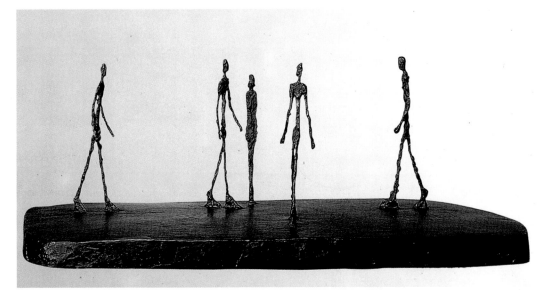

傑克梅第　城市廣場　1948年　銅製雕塑　21.6×64.5×43.8cm　紐約現代美術館藏

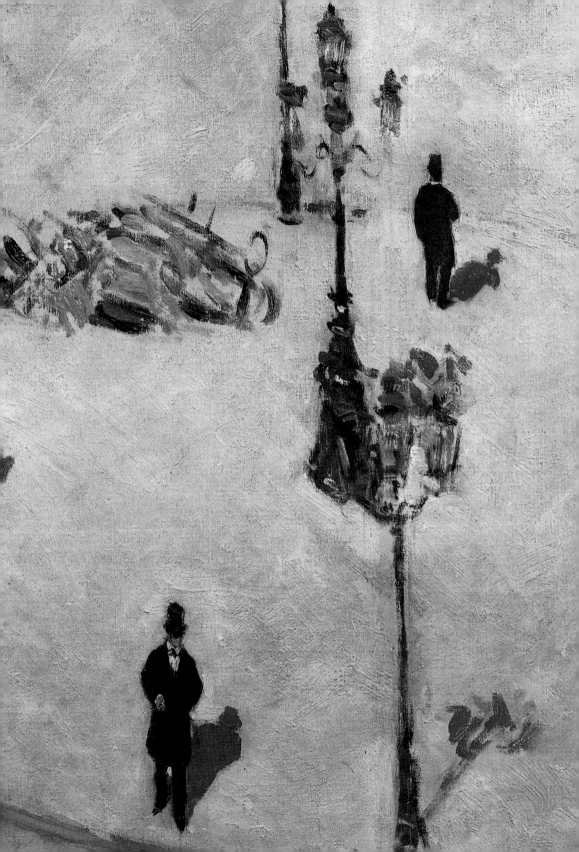

奧斯曼大道上的交通島
（局部） 1880 年
油彩畫布
81 × 101cm 私人藏

與彼此背離，以孤獨的身影穿梭在幾何規畫的都會中，卡玉伯特在這幅畫中的安排，也令人與傑克梅第著名的〈城市廣場〉（City Square）雕塑作品有所相似的聯想，雖然兩人創作的年代相距近一個世紀，但是畫面中典型樣態化的人物形象，鬱鬱獨行的身影，傳達的人與空間的疏離感，有十分雷同的表現風格，與卡玉伯特一樣，傑克梅第利用觀賞遠近距離的戲劇化處理去突顯人物在空間渺小與孤寂的存在感。

圖見73頁

他們同樣是以距離的概念去經營所謂空間的諾大感與其相應的渺小人物，在前述所提到的吞噬與壓迫感，正是經由畫家刻意處理的手法，利用遠近大小的極端排列，突顯其中衝突的落差，這極端的落差造成了畫面中失衡的壓迫感，與一種介於兩種極端之間的緊繃張力，兩位藝術家利用這種空間表現手法表達人物處於被動狀態下的一種無力感與無助感，空間的客觀改變（在卡玉伯特的畫作中指的是奧斯曼都市改造計畫之後的現代化巴黎都會生活形態，而在傑克梅第的作品中，則是意指第一次世界大戰後的景象與心象）與人物的主觀感受產生衝突的矛盾關係。姑且不論這些人物接不接受這社會情態的轉變，但在兩位藝術家創作風格中，同時展現出來的是一種描繪時代氛圍的人物複雜深沉的感官情態。

「紫羅蘭色」的風格分析

〈起霧的聖奧斯丁廣場〉延續了一八七六至七七年的〈歐洲橋墩〉一作中利用顏色控制環境及情緒氛圍的做法，也同樣安排了典型士紳穿著的人物作為穿梭在都會市景中的主角，而紫藍色所呈現的光影折射，似乎象徵工業都市發展後鋼鐵器物的反光，有意地強調一種鋼鐵物質的時代氣色，來描繪都市化後巴黎的現代氣象。最為明顯的應當是〈歐洲橋墩〉裡佔去整個畫面的橋墩，龐大的結構，阻擋住遠望的視線，且以令人印象深刻的紫羅蘭色調相襯畫中不知向前眺望什麼的主角，這個若有所指的象徵色調，彷彿傳達了一種憂鬱的淡淡落寞。而視線中的結構主體（橋樑）在畫家有意的角度裁切之下，刻意造成一種以局部取代全貌

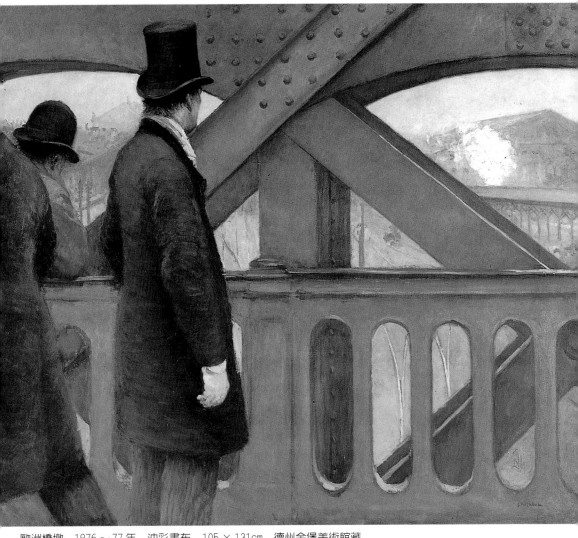

歐洲橋墩　1876～77年　油彩畫布　105×131cm　德州金堡美術館藏

歐洲橋墩（局部）
1876～77年
油彩畫布
105×131cm
德州金堡美術館藏
（下頁圖）

的象徵手法，強調它不可忽視的存在現實，及其壓迫性的結構本質，畫家不僅透過取景的安排，構圖的經營，更透過顏色的處理，讓整個畫面場景瀰漫一股冷漠的氣息。

　　從畫家在一八七六年的同名畫作〈歐洲橋墩〉可以看出卡玉伯特對於同一題材些微不同的處理技巧，當然也可以推測出他被這個位於巴黎中心火車站的新建的龐大鋼鐵結構橋墩深深吸引的原因：這個龐然大物顯然是造成都市景觀最為壯觀且具公共代表性的象徵。這與第二帝國的都市改造計畫相關，巴黎市中心被規

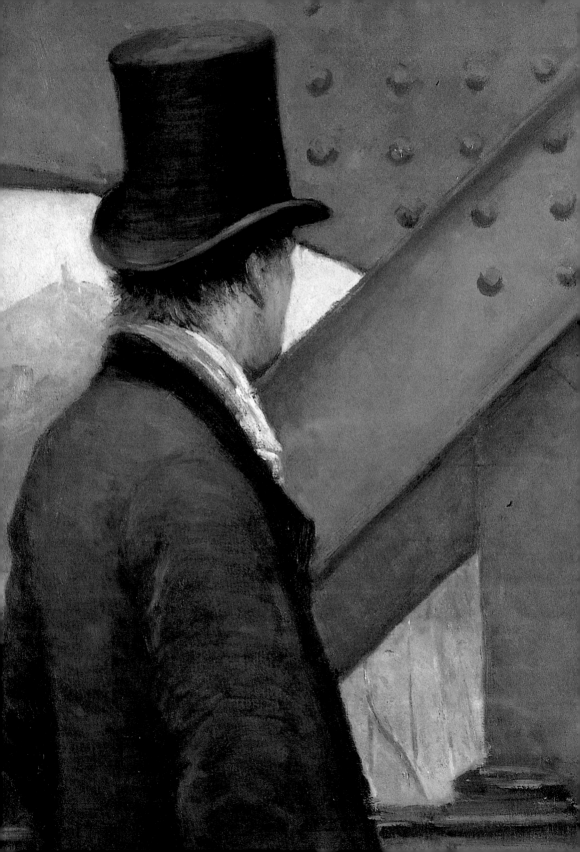

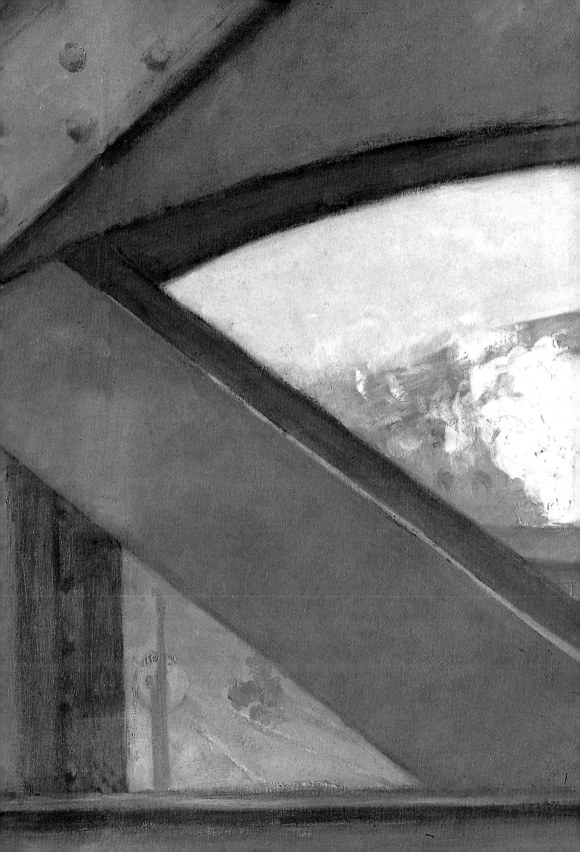

畫成爲一個現代化的都會典範，以現代工業發展下的重要交通工具：火車站爲中心，向外延伸交通要道以及興建新興住宅建物，而歐洲橋便是其中一個規畫完整，介於火車站（在卡玉伯特的畫作中是當時巴黎最重要也是最大的聖‧拉薩車站）與鄰近區域的交通要道，更具意義的是它結構結實，意涵明確的本質，它具體且鮮明地表達了一個深具都會新性格的公共場域。對於這種新象徵物體的描繪，除了卡玉伯特把它當作一個持續的畫題以外，克勞德‧莫內也曾經以它爲取材，將這種鐵道橋墩安排進他的畫作裡，諸如〈歐洲橋墩〉（莫內，1877）一作，莫內的其他類同畫作倒不直接以這種鐵道橋爲主題，但圍繞著火車站，尤其是位於市中心意義重大的聖‧拉薩車站，爲發想的畫作〈聖‧拉薩車站，列車到站〉（1877）、〈聖‧拉薩車站〉

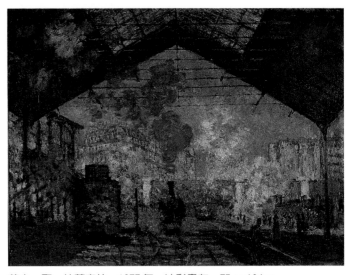

莫內　聖‧拉薩車站　1877年　油彩畫布　75 × 104cm　奧塞美術館藏

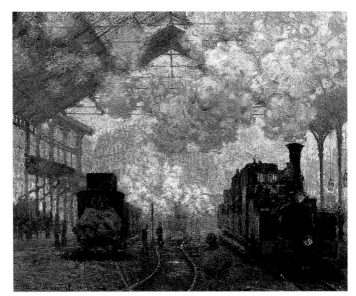

莫內　聖‧拉薩車站，火車到站　1877年　油彩畫布　83.1 × 101.5cm　美國麻省哈佛大學福格美術館藏

（1877），就以同樣描繪工業時代的象徵物爲題，描繪畫家對於都市氣象與產業發展的個人觀感。顯然，莫內的表達角度與卡玉伯特藉由類似題材所要傳達的意涵大不相同，雖然兩者在這一個主題上，皆據實描述了工業化形塑新興都會性格的一面，但對於此

都會景觀的個人觀感，莫內與卡玉伯特明顯地有所差異。

　　莫內強調火車站與它象徵工業化發展的蒸氣，在以上所提的這些畫作中，莫內大量描繪了火車頭冒出的蒸氣，也將它塑造爲都市景觀的另類空氣與時代氛圍。關於鋼鐵的結構本質，莫內倒不特別關注，在這些畫面中，縱然可以觀察出車站的結構特質，但畫家卻將畫面的重點留給了那不間斷冒出的蒸氣，不過這個氣體的流竄，似乎也象徵了一股工業化的動力，畫家也藉由它來呈現新都會的蓬勃活力。如果再細細觀察莫內描述巴黎街景的其他畫作，便可以看出他對於巴黎都市的活力詮釋。（在稍後的章節會再與卡玉伯特的風格一起詳細討論）

表達出都會的疏離與冷感

　　相較於莫內，卡玉伯特表達出了都會的疏離與冷感，同樣取材聖‧拉薩車站與和它相連的鐵道橋墩爲主題，卡玉伯特將重點擺置在鐵道橋的十足理性、幾何化的剛硬結構體。在一八七六至七七年間連續描繪的兩作〈歐洲橋墩〉，我們可以隱約看出遠處冒出的火車蒸氣，但它卻幾乎被畫家安排在相當次要的位置，次於橋墩的鋼鐵結構體，次於駐足在橋上的人物，甚至次於那刻意安排的投射陰影色調，與特異的取景角度。卡玉伯特的心思放在這硬生生的鐵橋結構本身，詳細刻畫人物與這結構的關係。

　　畫家讓主要的人物「面對」這個鐵橋本身，也將觀者的視線導引到鐵橋的結構上（在〈歐洲橋墩〉上尤其更爲明顯，卡玉伯特索性將鐵橋的結構架在整個畫面上），他相當謹愼地處理鐵橋本身的結構組織，包括它的形狀、質材，所反映的物體性格等等，從很多角度看來，卡玉伯特甚至在鐵道的結構體上運用了些寫實的細部專注，例如，連結每個鋼條與結構之間的螺絲，加上鐵橋本身令人印象深刻的厚重感、低沉的色調以及 X 形的強烈幾何造形，皆展現了與過去極不相同的造形美學，這個大膽直接地將結構外露，毫不修飾的風格，以及它灰褐色的色調，在在顯示了與古典美學傳統價值觀的抵觸與格格不入。然而這個強調現代

感十足的幾何狀鐵橋結構卻佔據了巴黎的公共空間，就連同在都市改建計畫中十字狀規整排列的街道（〈阿雷維街，從六樓往下瞧〉）與造形風格井然有序的新興建築，同時成爲巴黎都市裡現代新景觀美學。

　　面對這些新興景觀，卡玉伯特筆下的主人翁是茫然的情緒多過於積極肯定的，從〈歐洲橋墩〉兩作中，我們看到主人翁以背對著觀衆的姿態出現，視線望向鐵橋所在的方向，但焦距似乎是曖昧不清的，幾乎無法確實地推測究竟他是看著鐵橋還是穿過鐵橋望向模糊未知的遠方，這樣的安排似乎暗示了畫家對於現象的批判性眼光，他將這樣一個傾向保守批判的態度隱藏在一些個人風格強烈的取景構圖，以及他那著名的紫羅蘭色的色彩語彙之中。首先，他在一八七六年〈歐洲橋墩〉畫作裡技巧性地將鐵橋的陰影用接近後來同名畫作中的紫羅蘭色作了一個微妙的連結，前者的構圖雖只留了一半的空間給整幅畫的主角：歐洲鐵橋，但畫家極具心思地安排了主人翁站在鐵橋的陰影裡，若再看看畫家爲這幅畫所作的一些草稿，不難發現卡玉伯特如何反覆地思索主人翁與鐵橋的關係，鐵橋結構在陽光下所投射的特質，以及被置在結構與結構的陰影裡的人物和他的背部表情。到了另一幅〈歐洲橋墩〉（1876～77），紫羅蘭色作爲情緒表情的語彙的渲染力更爲強烈了，它（紫羅蘭色）彷彿將鐵橋結構本身所反映出來的冰冷特質與它透過陽光反射在地面上的陰影，甚至連同畫者私人的情緒觀感全都一次具全地投射在畫面中了。相對於前面所提到的同名作品，這幅畫平面特色更爲顯著，情緒表達更爲直接，它傳達的是一種訴諸感官經驗的表現派手法，畫家利用顏色的情緒渲染力去處理物體的描述，重點已不是放在如何讓觀者感受到立體都會空間的存在，也不透過它傳達任何具體的情節、細節，而是純然呈現一種面對這個鐵橋結構本身（甚至也不妨將這結構本身視爲一個象徵現代都會的本質結構性）的情緒感官，於是，我們可以看出兩作的明顯差異性，這個將整個鐵橋平置在畫面之上的作品，完完全全地呈現它象徵的內涵，單純用它的平面性、顏色性格展現意義的傳達。如果說莫內把吉維尼花園的「日本橋」

莫內　睡蓮池、日本橋、綠色的和諧　1899年　油彩畫布　奧塞美術館藏

作為他對於色彩掌握與現象的追求與鑽研，以及一種「表現的極限」的研究，那麼這個日本橋作為莫內美學的象徵並不為過。同樣地，我把這歐洲鐵橋視為卡玉伯特對於現代美學的鑽研，以及他表達現代都會化景觀的自省式思維。

　　卡玉伯特紫羅蘭色的應用經常營造了一種冷漠的氛圍，它也反映了一種僵硬的性格（rigid），在〈歐洲橋墩〉（1876～77）中，僵硬化的氣氛不僅來自於畫家顏色的安排，還有那經由鐵橋結構所帶引出的畫面構圖，僵直的線條，劃分工整的幾何，遠近關係刻意極端化而呈現缺少層次感的薄弱所形成的平面感，這種種的處理方式，都營造出一種僵硬、刻板化的特質。就連同畫面中的三個人物，也透過同樣的禮帽、相同的大衣外套，類似的背影，加強了整個畫面中的僵硬結構。而這風格特出的畫家色彩（紫羅蘭色調）成了這象徵都會冷漠景觀的疏離色彩。

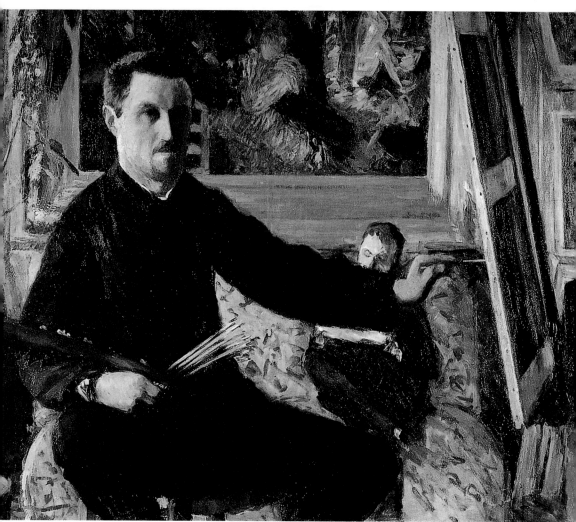

在畫架前的自畫像　1879～80 年　油彩畫布　88.9×116.2cm　私人藏

　　在其他的一些畫作中，紫羅蘭色也巧妙地出現，影響觀者閱讀畫面的表現語言，例如〈起霧的聖奧斯丁廣場〉（1878）、〈阿維雷街，從六樓往下瞧〉（1878）、〈保羅雨果的畫像〉（1878）、〈X 夫人的畫像〉（1878）。延續我們對於〈歐洲橋墩〉色調的分析，在人物畫〈X 夫人的畫像〉中，很明顯地觀察出同樣的一種僵硬特質，以及透過顏色傳達的冷漠氛圍。畫中這位不知名的 X 夫人，面無表情的坐著，身上的穿著，明顯地是外出服的裝扮，這個穿著風格也反映了生活在都會的生活背景；她的雙手僵硬且防

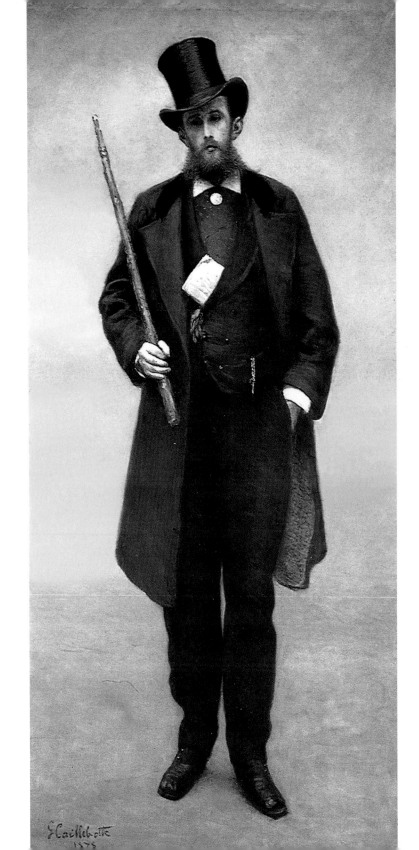

保羅雨果的畫像
1878 年
油彩畫布　204 × 92cm
私人藏

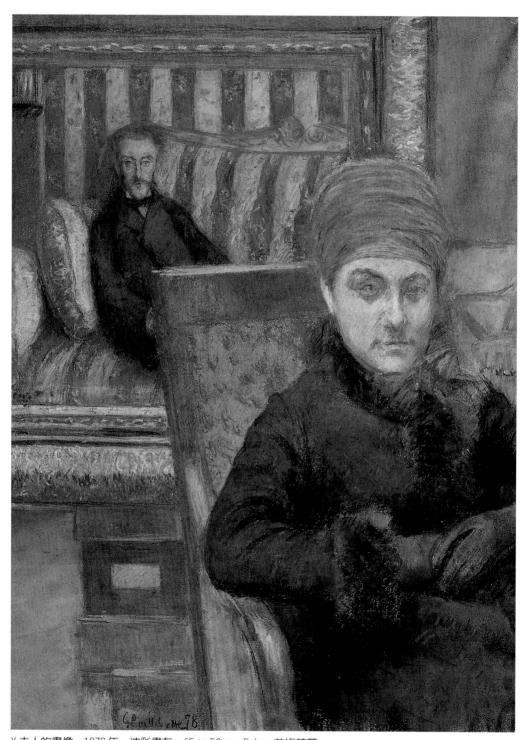

X夫人的畫像　1878年　油彩畫布　65×50cm　Fabre美術館藏

X夫人的畫像（局部）　1878年　油彩畫布　65×50cm　Fabre美術館藏（右頁圖）

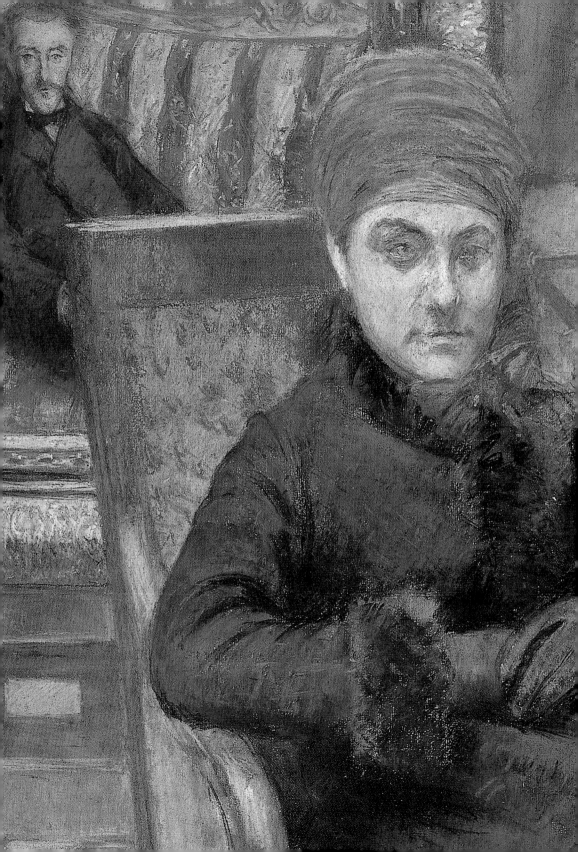

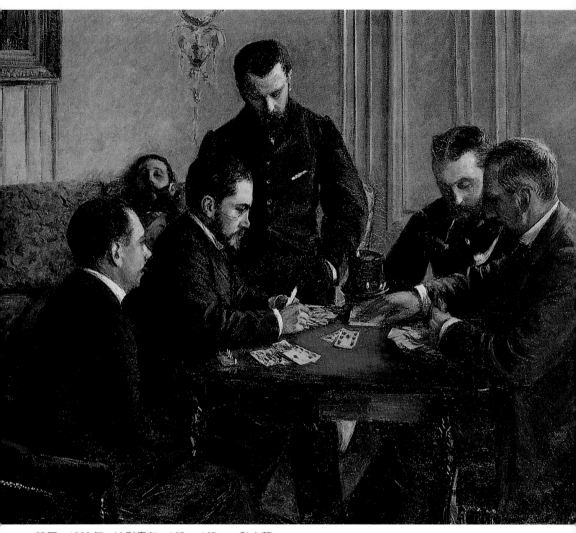

牌局　1880年　油彩畫布　125×165cm　私人藏

衛地擺著，眼神傳達出一種漠然，與畫家在她臉上所描繪的紫羅
蘭色陰影互相映襯，色調的象徵意涵強烈。在這名女子身後的另
一名男子（不知是鏡中還是畫中的人物），同樣地表情僵滯，整
個畫面雖然呈現了兩個人物，卻流露異常冷漠的氣息，畫中的兩
人神情澹然，眼神彷彿沒有聚焦，雖在同一空間，但猶如形同陌
路般關係僵滯，尤其那差異懸殊的人物比例，更將整個畫作的氣
氛營造到極端地詭異與冷峻。紫羅蘭色調在此處呈現了相當強烈
的情緒表情，從〈歐洲橋墩〉、〈起霧的巴黎街道〉（1878）裡的

牌局（局部）　1880年
油彩畫布
125×165cm
私人藏（右頁圖）

88

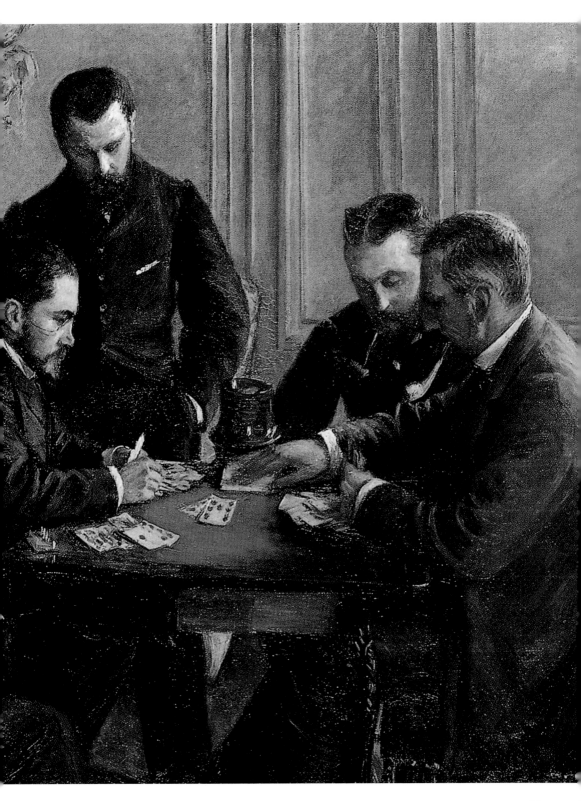

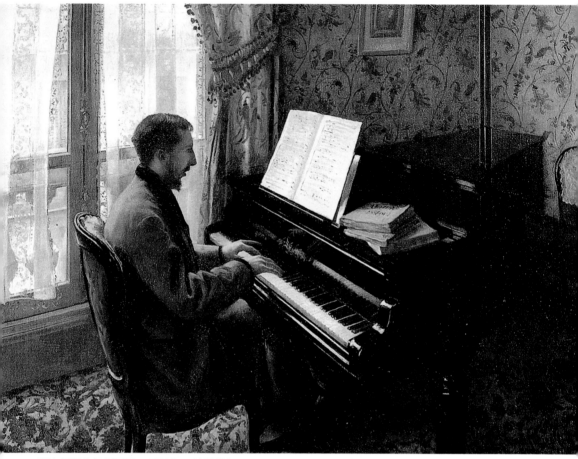

彈奏鋼琴的年輕男子　1876年　油彩畫布　81.3×116.8cm　私人藏

公共場域到〈X夫人的畫像〉中的家居空間，紫羅蘭色的運用一致性地貫穿這個冷漠的疏離調性，這個充斥整個畫面的顏色變為瀰漫整個城市的冰冷漠然。

人物畫系列畫作

　　無論是卡玉伯特的風景畫或人物畫，畫面中總一律傳達一種淡淡、若有所思的憂鬱情感。不論是他特意安排的取景角度，或是人物情緒的處理上，卡玉伯特總是經常性地呈現人物的背影，一個孤絕的角度，或者成群但不互相積極交談的人們，而眼前所

彈奏鋼琴的年輕男子
（局部）　1876年
油彩畫布
81.3×116.8cm
私人藏（右頁圖）

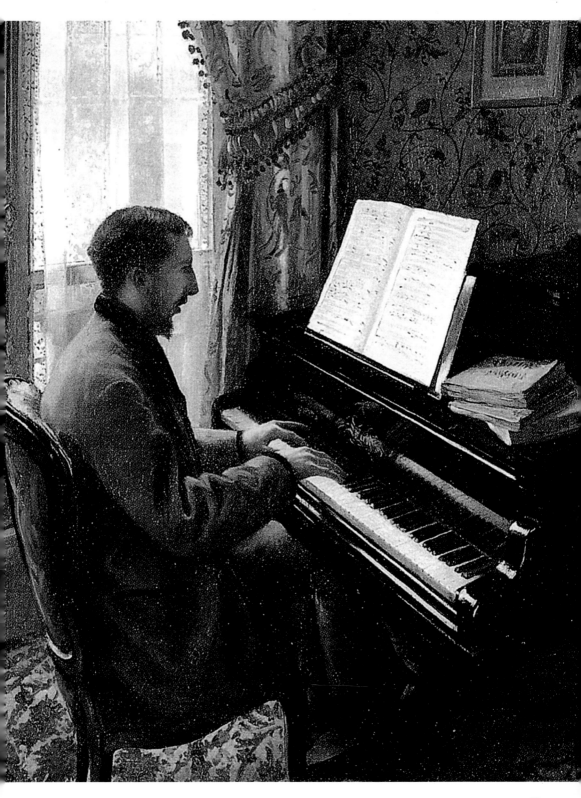

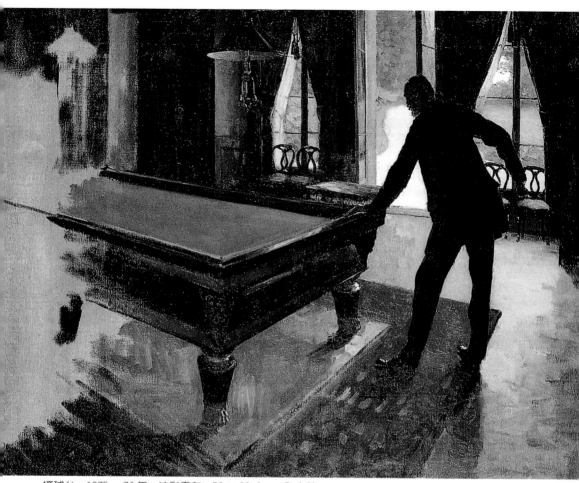

撞球台　1875～76年　油彩畫布　59×80.9cm　私人藏

見的都會景觀總是被他隔絕在一個有待觀望的他方，與自身的所
在位置疏離。

　　一八八〇年間，卡玉伯特以室內的人物畫爲題，繪畫了一系
列題名爲「室內」的作品。這些刻畫中產階級家庭婚姻關係疏離
的樣態，成爲這一系列人物畫中相當重要的主題。他以同樣遠近
景距離的安排處理，暗喻人際關係的距離感，並在一個象徵親密
安全的家居空間，突顯出異樣的距離，表達了一種靜寂詭異的氛
圍，在他這一系列的畫作中，兩個人物雖然處在同一個空間場域
之中，但卻通常互不交談，各自爲政，專注地沉浸在自己的事情
上，旁若無人似的凝望或閱讀書報。

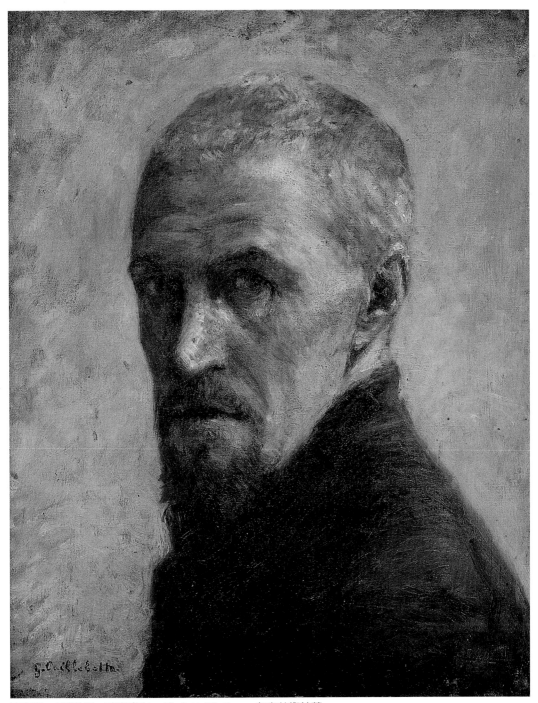

自畫像 1892年 油彩畫布 40.5×32.5cm 奧塞美術館藏

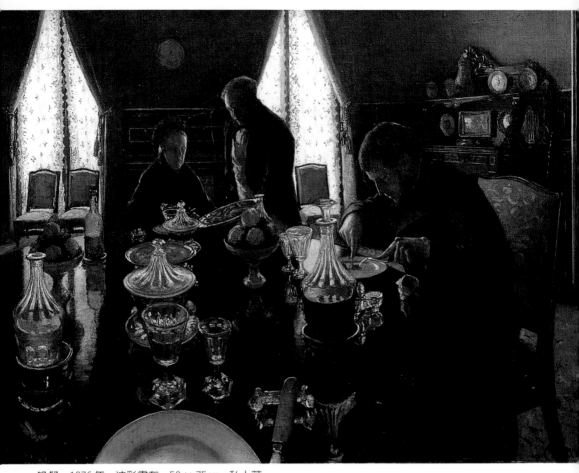

晚餐　1876年　油彩畫布　52×75cm　私人藏

　　卡玉伯特在一八八〇年開始重新投注描繪一些室內場景，相
較於他在早期同一主題的畫作，卡玉伯特的手法顯然有所不同，
早先他所描繪的是空間感寬闊的大宅院，這也是他與母親及弟弟
們在母親還在世時所居住的居所，卡玉伯特的母親在一八七八年
去世，而這也是卡玉伯特在四年間所經歷的第三次喪親之痛，他
的父親、母親與弟弟相繼過世，在卡玉伯特年近三十歲的美好年
華卻遭受親人相繼逝世的打擊，他也得知家族裡原來有早逝的遺
傳因子，不知是否是意識到人生的無常及短暫，卡玉伯特在一八
七八年後創作大增，也明顯地將他獨特的都會疏離美學，大量地
展現在他的畫面中，十足反映了創作者的孤寂心境。

晚餐（局部）　1876年
油彩畫布　52×75cm
私人藏（右頁圖）

卡玉伯特夫人的畫像　1877年　油彩畫布　83×72cm　私人藏

卡玉伯特夫人的畫像（局部）　1877年　油彩畫布　83×72cm　私人藏（右頁圖）

鄉村畫像　1876年　油彩畫布　95×111cm　巴朗傑哈德美術館藏

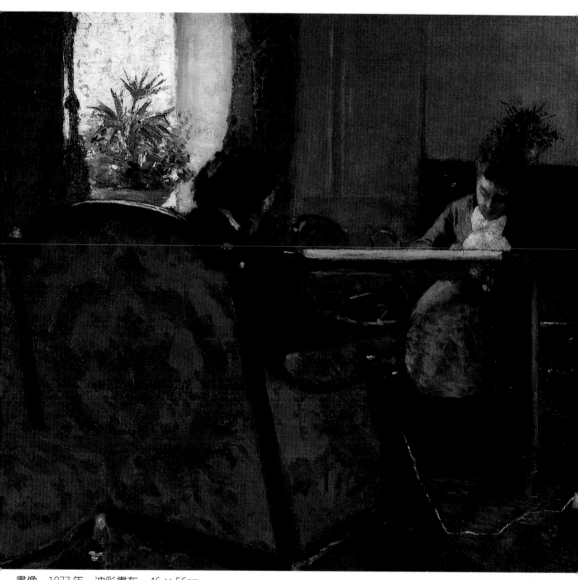

畫像　1877年　油彩畫布　46×56㎝

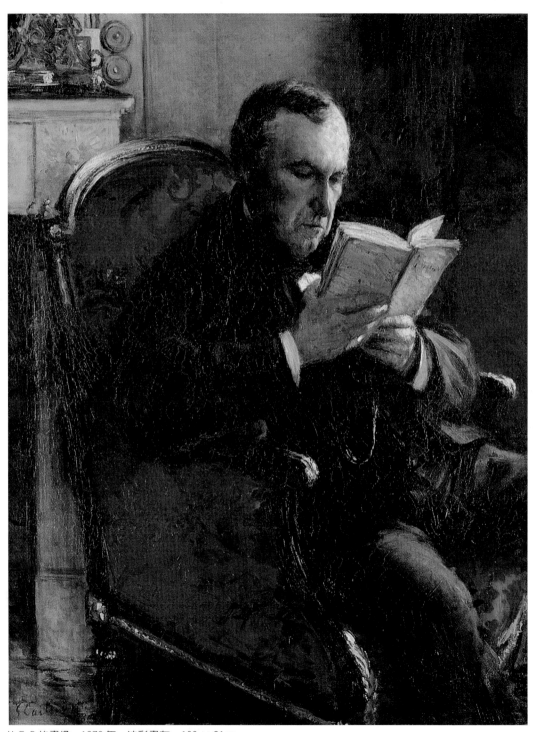

M.E.D的畫像　1878年　油彩畫布　100×81cm

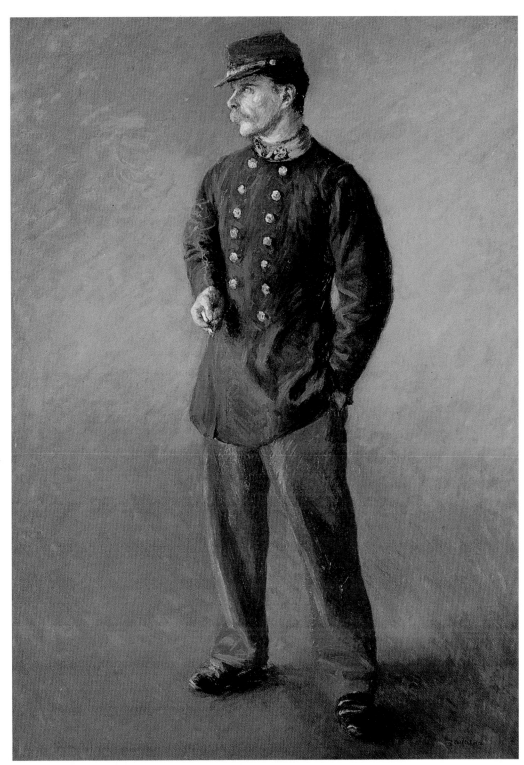

士兵　1879年　油彩畫布　106×75cm

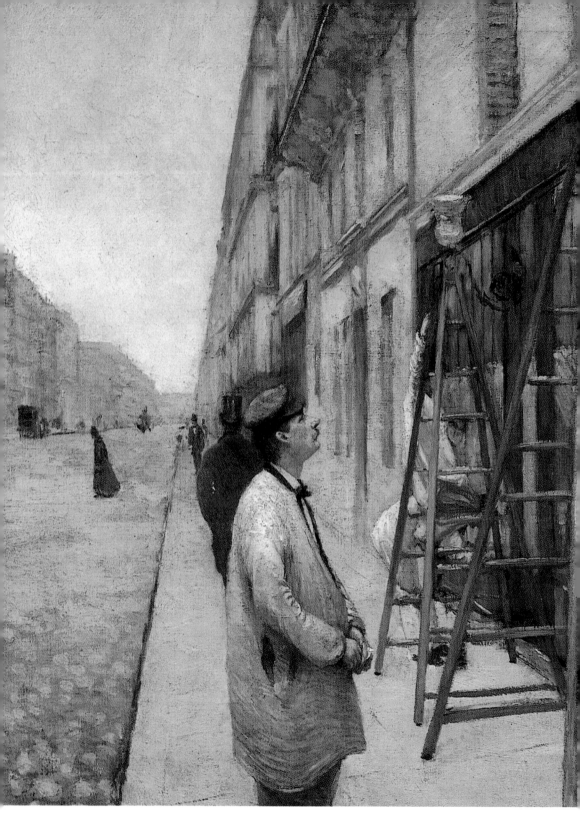

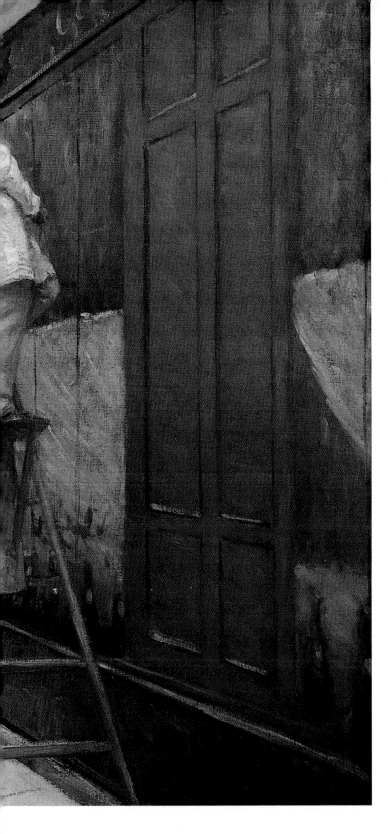

設計屋子的畫師　1877 年
油彩畫布　116.2 × 189.2cm
私人藏

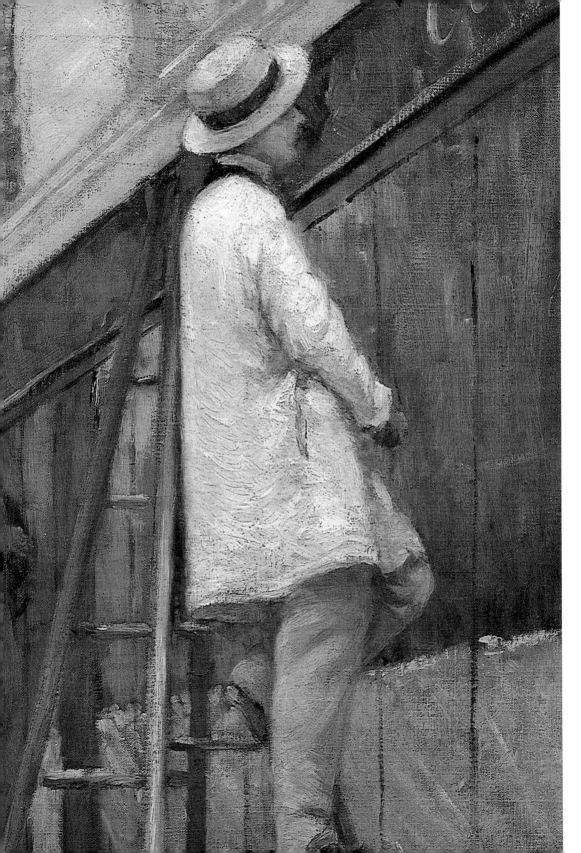

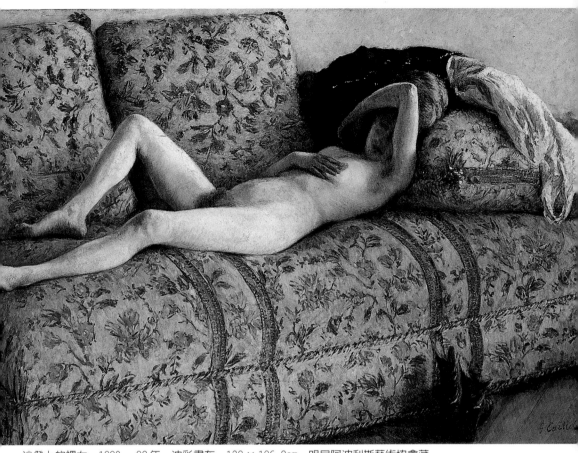

沙發上的裸女　1880～82年　油彩畫布　132×196.2cm　明尼阿波利斯藝術協會藏

設計屋子的畫師（局部）
1877年　油彩畫布
116.2×189.2cm
私人藏（左頁圖）

　　在母親逝後，卡玉伯特與唯一的弟弟馬歇爾搬離了原來的大宅院，而遷移到了接近歌劇院的奧斯曼大道上的一所公寓，許多卡玉伯特於後來創作中經常出現的室內場景，以及他眺望都會景致的位置，也都在此處的寓所中。這個位於巴黎都會改造計畫中最完整的都市核心，正好提供了卡玉伯特觀察這個新興都會景觀以及遷入新建物公寓寓所的中產階級新生活形態的轉變，與以往的居住空間不同，都會中的公寓形態顯然空間較狹小，人與人的關係照理說理應因此空間大小的改變而更為親密，交流更為密切。但事實卻非如此。在卡玉伯特筆下我們看到人與人彼此疏離，在這一系列的室內畫作中，經常描繪中產階級夫婦關係的僵化與漠然。疏離的婚姻關係在當時的自然派寫實小說中是相當常

用的題材，尤其是著名的小說家福婁拜（Flaubert），也十分精細深入地在小說中探討了疏離的主題。據說，卡玉伯特相當景仰福婁拜的才情，也許他的室內畫作或多或少也受其主題所影響，但可以得知的是，畫家運用自己獨特的語言在畫布上詮釋了物理空間與心理空間的疏離。

刻畫人物疏離孤寂的心境

自〈X夫人的畫像〉，卡玉伯特便呈現了一種利用人物遠近的排置，刻畫人物疏離孤寂的心境。一八八〇年〈室內〉一作我們首先在前景看到一名女子專注地讀報，在她的後方，有一名男子躺在沙發上，以同樣專注的神情看著手上的書籍，空氣中凝止一股靜默，與〈X夫人的畫像〉的手法相同，畫家刻意將遠近人物的大小做懸殊的處理，在此，我們發覺從女子閱報的地方到身後的牆面，與女子到男子看書的地點應該是幾乎相同，但視覺上，女子與男子之間的距離卻異常地遙遠，而男子在沙發上也顯得不尋常的渺小，這樣的處理將兩人的距離感作了戲劇化的呈現，兩人的距離顯然比他們原來在空間的距離感還要來得誇大而強烈，這是畫家藉以突顯人物心境空間的疏離感。而卡玉伯特在〈X夫人的畫像〉中所描繪的疏離空間更為詭祕，他不僅僅同樣以人物異常的大小比例去呈現一個小家居空間所感受到的諾大距離感，它更利用一個曖昧的畫框，讓X夫人身後男子所處的空間產生戲劇化的意味，究竟他是鏡中反射的影像，還是一幅懸在牆面上畫作中的人物，我們甚至不由得懷疑起他與X夫人之間的空間關係，他們也許是在同一空間互相靜默對望的兩人，又或者根本是身處於兩個不同空間，這個意味深遠的畫框，將兩人之間的空間距離感，因其曖昧的意味而有無限延長的可能，畫面中的兩人以同樣僵滯漠然的眼神望向觀眾，疏離冷漠的氛圍令人窒息。

在一八八〇年另一幅同樣名為〈室內〉的畫作，則傳達了公寓寓所裡孤寂的心境。在這幅畫面裡，一名女子站在窗台前望著窗外，若有所思，而另一旁的男子則專心地閱讀著書報，絲毫沒

室內　1880年
油彩畫布　65×81cm
私人藏

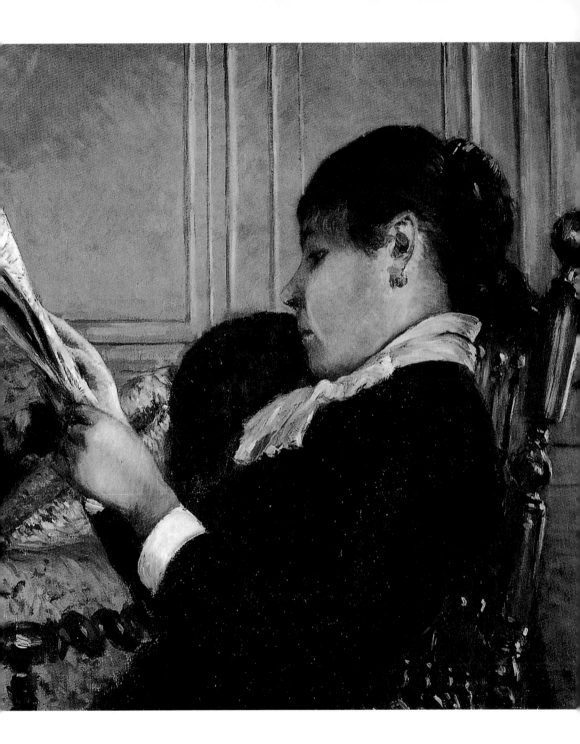

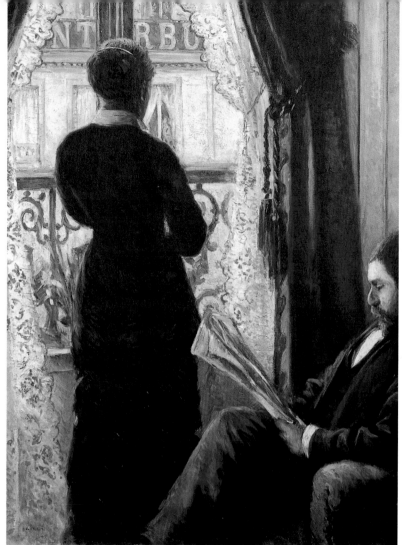

室内 1880年 油彩畫布 116×89cm 私人藏

有察覺身旁女子一副心事重重的樣子。女子以背部面對著觀眾及
坐在一旁的男子,隱喻兩人背離不相交的心境。而透過女子所在
的窗口,我們隱約看到對面大樓的窗台同樣有一個向外眺望的身
影,從畫面中右側的男子,到中間站立的女子,然後到對面隱隱
若現的身影,這個S形的曲線表達了一個疏離的距離感,他們在
各自不同的定點,望向不同的方向。從這幅畫,延伸了〈窗台邊
的男子〉(1876)的表現手法,顯示出卡玉伯特喜愛描繪背影來強
調及表現他的主題意旨,也表達了人物在都會公寓生活結構中的

室内(局部) 1880年
油彩畫布 116×89cm
私人藏(右頁圖)

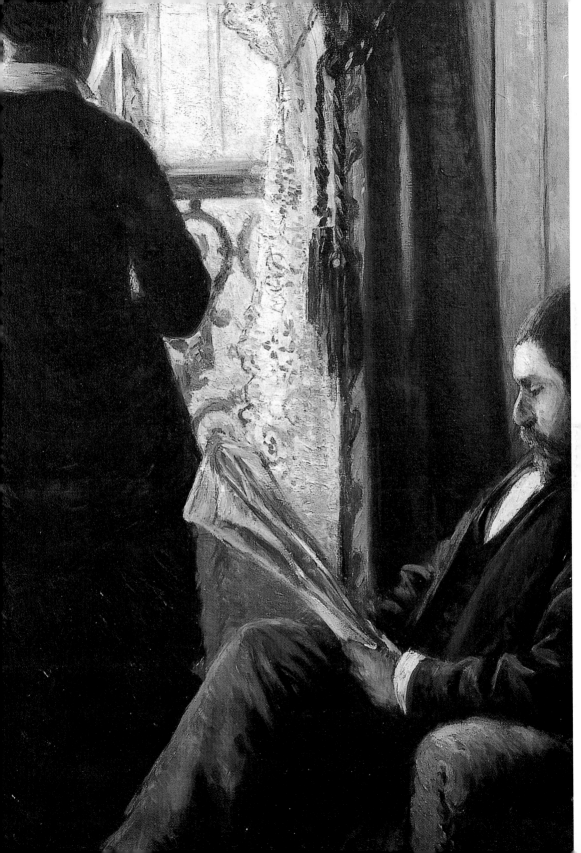

室內（局部） 1880 年　油彩畫布　116 × 89cm　私人藏

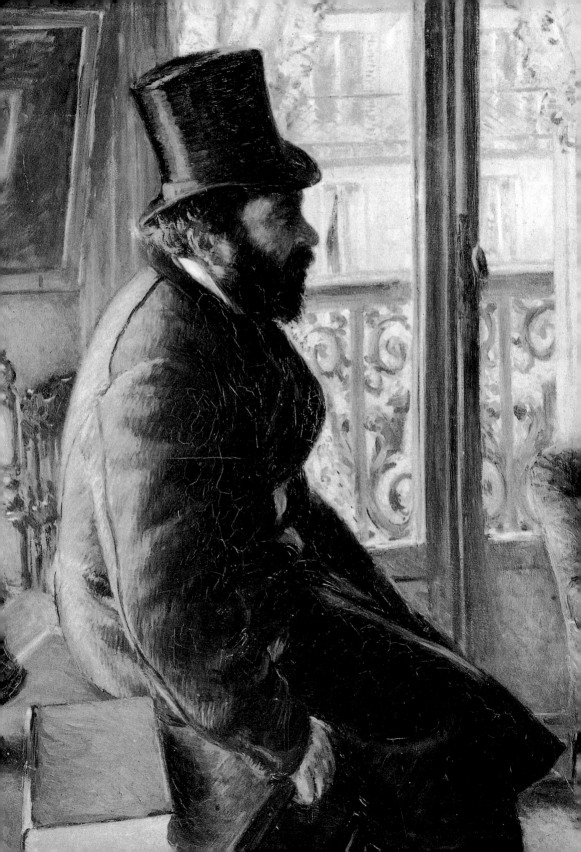

咖啡廳內　1880年　油彩畫布　155×115cm　Musee des Beaux-Arts Rouen 藏

坐在窗邊，頭戴高帽的
男子　1880年
油彩畫布
100×81cm
Musee des Beaux-Arts
d'Alger 藏（左頁圖）

疏離寂寥，在畫面中，畫家隱喻式地安置了兩棟相望的建物結
構，然後又強調出這結構中的每一個設計雷同的窗台，以及窗台
內同樣孤寂的人們，他們對於彼此感到陌生而疏遠，而又與窗外
急速改變的城市結構感到茫然與隔絕（我們可從窗台那經常出現
的雕花鐵欄杆端詳出窗台內人物的心境）。從這一幅室內窗台隱
約浮現的鐵欄，到一八八○年〈陽台上的男子〉以及〈從陽台望
出的景色〉，那雕花鐵欄已漸漸明顯地佔據了畫面的空間，到了
最後，這生硬的寓所結構體，竟也成為畫面中的主題，突顯出人
物與街道上都會景觀強烈的隔絕感。

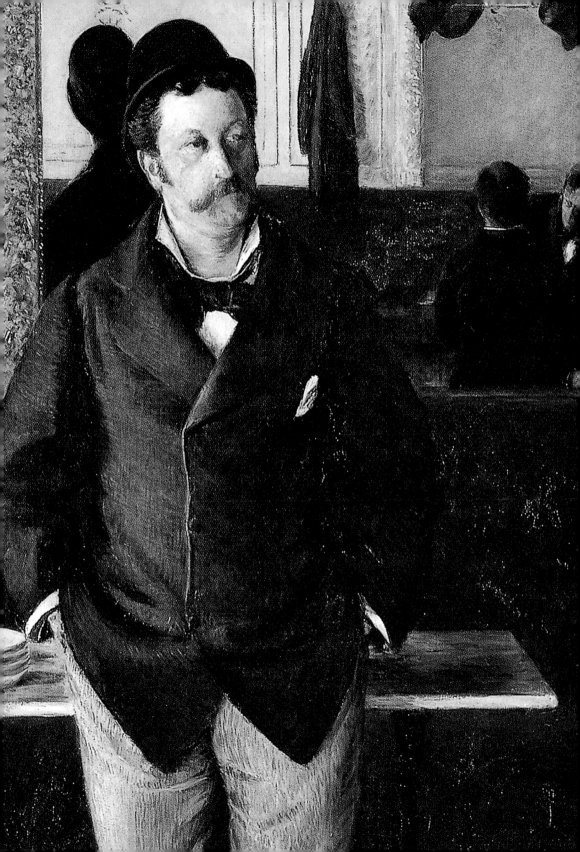

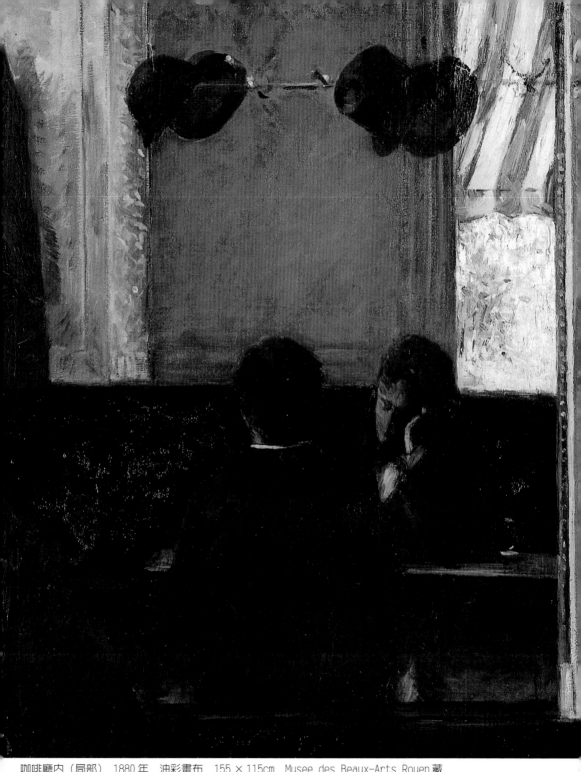

咖啡廳內（局部） 1880 年　油彩畫布　155 × 115cm　Musee des Beaux-Arts Rouen 藏

咖啡廳內（局部） 1880 年　油彩畫布　155 × 115cm　Musee des Beaux-Arts Rouen 藏（左頁圖）

一八八〇年間，卡玉伯特除了以室內與家居空間的人際關係為主題之外，他也連續描繪了一系列的「陽台上的男子」畫作。他將主角高居在一處無所依傍的陽台之上，居高臨下眺望都市發展的全貌，這陽台的位置孤絕而有種懸空的不安，相襯人物觀望及面對底下車水馬龍都會景觀的心境。

而這些畫作全都以相當迫近的角度對陽台上的主角做描繪，製造了一種前景的誇張特寫處理，以及身後刻意拉遠的後景，這種處理手法將人物架空在巴黎都市的景觀之上，懸空的方位更與這景觀產生隔絕，畫家特意讓人物安置在發生的都會景觀之外，塑造冷眼旁觀的情境，一方面也強調人物與公共場域的疏離，另一方面他同樣讓提供安全感的家居空間也瀰漫後奧斯曼時代的徬徨不安，他在畫面中穿插許多強調都會結構改變的硬體（高大的建物、建物內的公寓形態、寓所中的鐵圍欄、車站附近的鐵道橋等等），然後利用這種僵硬冷調的描繪去突顯人物在新生活形態中的疏離與茫然。

同年，卡玉伯特描繪了一幅名為〈咖啡廳內〉的畫作，一名 圖見 113~115 頁
男子神情呆然不知望向何處地佇立著，身後的鏡子反映出另外兩位在咖啡廳的男子，面向我們的男子一手托腮神情落寞地靜默著，他與坐在對面的男子顯然沒有熱絡的交談氣氛，卡玉伯特在這一個都會結構中新興社交場所：咖啡廳中，仍舊鍾情於描繪他的都會疏離美學。

這幅畫作與馬奈著名畫作〈弗利·貝傑爾酒館〉有構圖相似的趣味，兩位畫家同樣運用了鏡子的元素，玩弄了一些視覺與空間的效果，藉由鏡子的反射，製造出一種敘事影像的場景，加強了畫面中的敘事效果，如果把畫面的鏡子外的主人翁當作是主敘事者，那麼他／她想藉由影像畫面（即鏡中的反射影像）中，傳達的又是什麼，是藝術家藉由他們一個置身事外的觀望者身分，對這都會的新興景觀與生活形態做出主觀的觀察。所不同的是，馬奈傳達了一個熱鬧方興的社交場合，而卡玉伯特的筆下，畫面中顯然冷清得多，表達的仍舊是他一貫的疏離漠然調性。

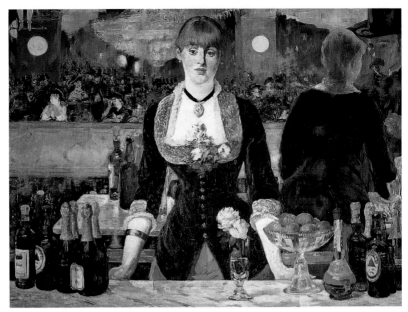

馬奈　弗利·貝傑爾酒館　1882 年　油彩畫布　93.5×129.5cm
倫敦陶德藝術機構藏

積極購藏繪畫贊助藝術家

　　卡玉伯特在母親去世後，對於創作生涯更加積極投注，在一八七八年至八〇年間創作了大量的畫作。除此之外，自一八七六年開始，卡玉伯特更積極作爲一個贊助藝術家創作的角色，他幫助一些家境不甚理想的藝術家，租畫室讓他們可以專注創作，例如莫內便是一例，他幾幅著名的〈聖·拉薩車站〉便是在卡玉伯特租給他的畫室裡完成的。卡玉伯特的慷慨大方還不止展現於此，他甚至還在一八七六年的時候，立了一個不尋常的遺囑，遺囑中說明若他死後，他將把所有的藝術收藏品全數捐贈給法國政府，且法國政府必須將這些收藏品展示在巴黎美術館，向這些當代藝術家致意，而最終，這些收藏品還希望能在法國最具盛名的羅浮宮美術館作展出。

　　這個遺囑是一個相當大膽的建議，因爲在當時，印象派的畫家並不爲時下潮流及學院正統所肯定，而卡玉伯特堅信他的眼光是正確的，也認爲這些印象派的藝術家們需要獲得肯定與認同。

亨利・寇迪爾的畫像
（東方語言學校教授）
1883 年　油彩畫布
63 × 81.3cm
奧塞美術館藏

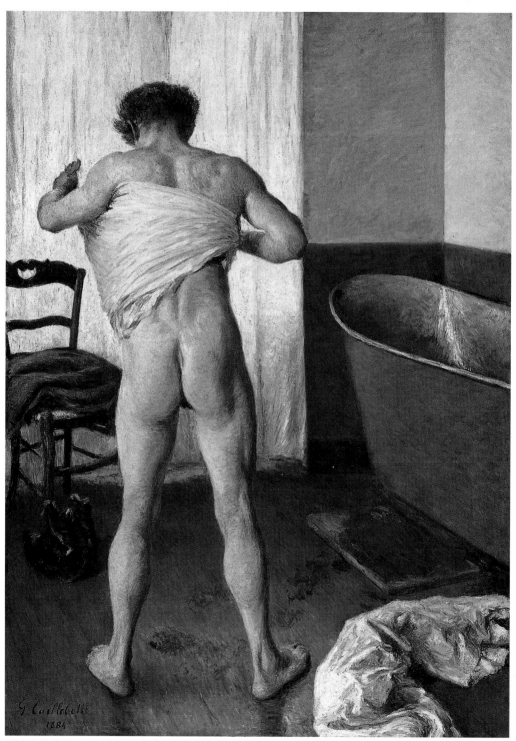

浴室内的男子　1884年　油彩畫布　170.1×125cm　私人藏
浴室内的男子（局部）　1884年　油彩畫布　170.1×125cm　私人藏（右頁圖）

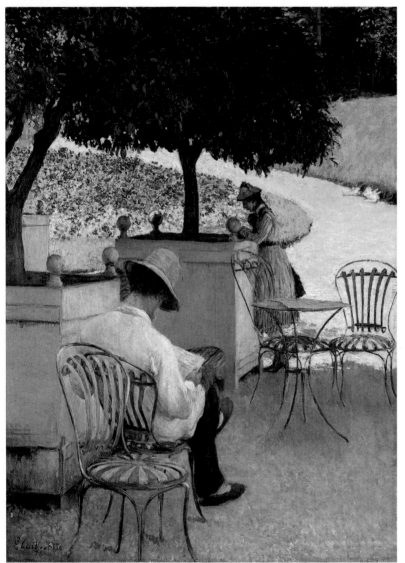

橘子樹　1878年　油彩畫布　157.2 × 117.1cm　Houston 美術館藏

卡玉伯特對於印象派畫家的支持顯然是遠遠超越了一名贊助者的
角色，也不以單純的商業利益評斷收藏品，而是以他相當謹慎的
審美眼光，對某些藝術家的作品提出支持與收購，在他精緻的收
藏名單中有：竇加、馬奈、塞尚、莫內、雷諾瓦、希斯里、畢沙
羅、米勒等人，在這一批收藏品中，收羅了著名的莫內〈聖・拉
薩車站〉（1877）、馬奈〈包廂〉（1896）、雷諾瓦的〈紅磨坊舞

橘子樹（局部）
1878年　油彩畫布
157.2 × 117.1cm
Houston 美術館藏
（右頁圖）

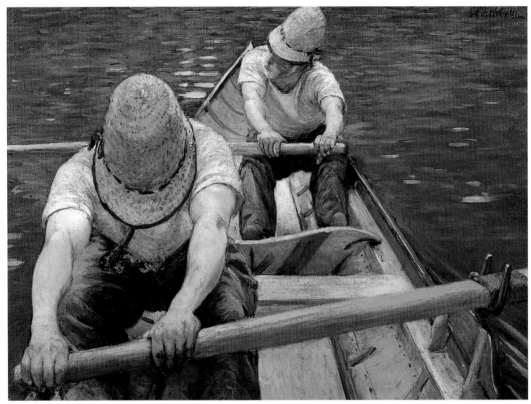

泛舟者 1877年 油彩畫布 81×116cm 私人藏

會〉（1876）等一流畫作。卡玉伯特不僅以其豐厚的財力支持著印
象派的藝術發展，也以自身實踐的美學思維全心全力參與印象派
藝術的塑形與成長。

卡玉伯特承辦一八七七年印象派畫展

　　一八七七年，卡玉伯特負責承辦印象派一年一度的畫展，他
負責了所有的聯絡與交誼事項，並居中協調展覽的各項細節，以
及藝術家們之間分歧的一些意見，然後他又四處為展覽的場地奔
走，最後為展覽租借了一個地方作為展演的場域。一八七七年的
這個印象畫派展覽雖然不如預期的梳理出一個意義的脈絡，但是
它卻代表了一八七○年以來印象派的發展進程。卡玉伯特在這次
展覽中，投注相當大的精力與熱情，親自發送邀請函，和雷諾瓦

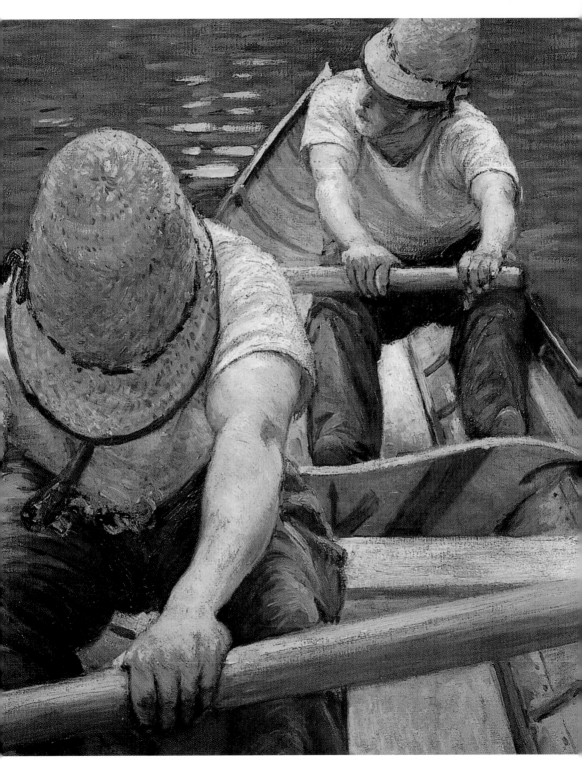

泛舟者（局部） 1877年 油彩畫布 81×116cm 私人藏

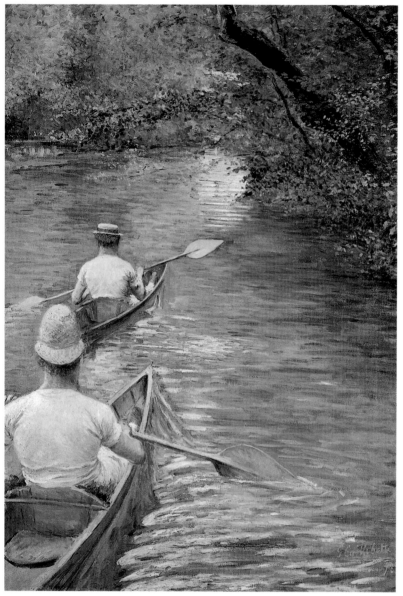

賽艇　1878年　油彩畫布　157×113cm　Musee de Rennes 藏

一起佈展掛畫，甚至大力作媒宣推廣。

　　卡玉伯特在一八七六年之後的大量創作描繪了巴黎後奧斯曼
時期的都會人文景觀，成就斐然。而此時也是他參與印象派藝術
最爲積極的時期，出乎意料地，他的這些描繪奧斯曼改革計畫之
後的巴黎景觀受到某些藝評家的賞識。事實上，卡玉伯特的印象

賽艇（局部）
1878年　油彩畫布
157×113cm　Musee de
Rennes 藏（右圖頁）

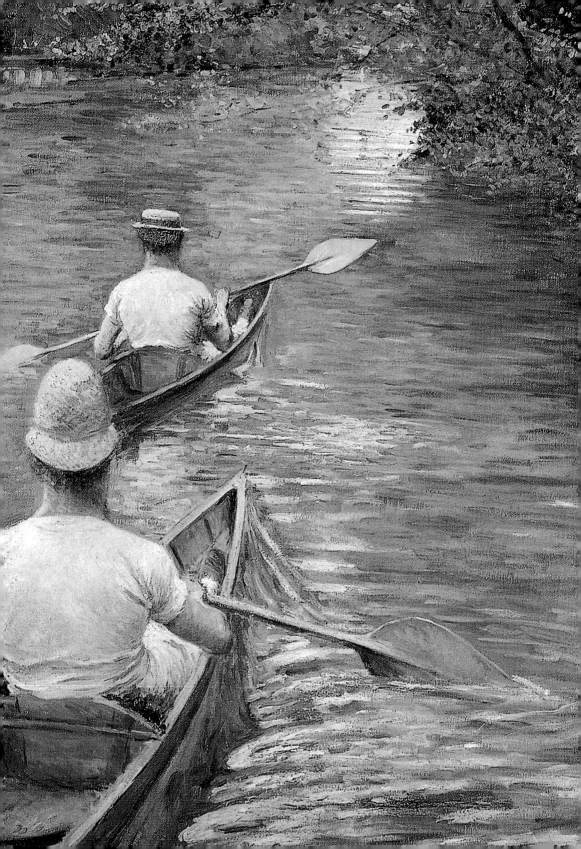

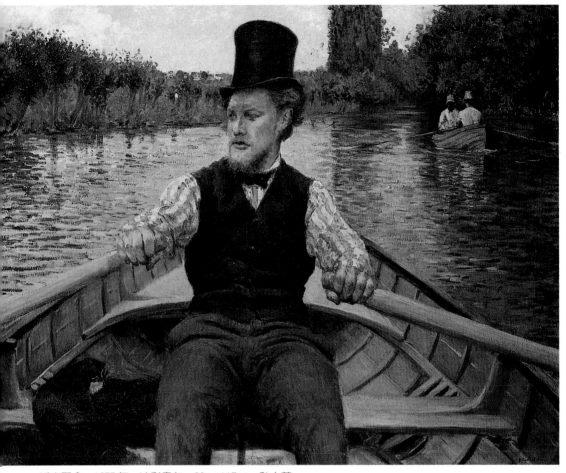

泛舟聚會　1877年　油彩畫布　90×117cm　私人藏

派風格之所以較被接受，也許是他相較於其他印象派畫家較為內
斂的筆觸之故吧。卡玉伯特與他同時期的印象派畫家一樣著重於
描繪光線下變化多端的陰影效果，但是他的筆觸仍屬於較為精
密，而少有強烈且破碎的表現筆觸，這也許是他介於寫實與印象
之間的獨特風格吧。

　　在印象派的畫潮中，卡玉伯特的題材與表現手法是屬於邊緣
的，那些中心的印象派技法與主題在卡玉伯特的創作中並沒有特
別強烈的展現，例如那鑽研光線的戲劇性明暗的手法，或是強烈
色塊筆觸的層次感，這些都是卡玉伯特畫中所較為少見的呈現。
反而他以相當特異的取景風格與強烈的都會人文景觀作為他個人

泛舟聚會（局部）
1877年　油彩畫布
90×117cm　私人藏
（右頁圖）

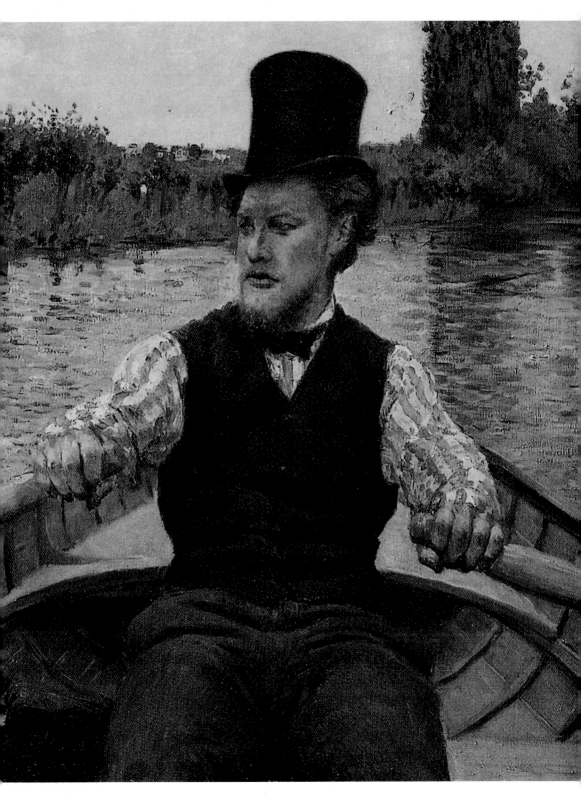

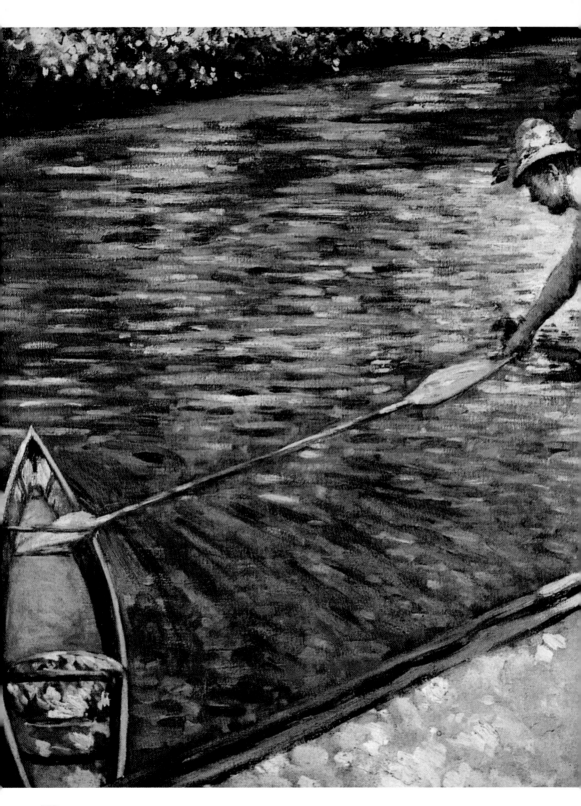

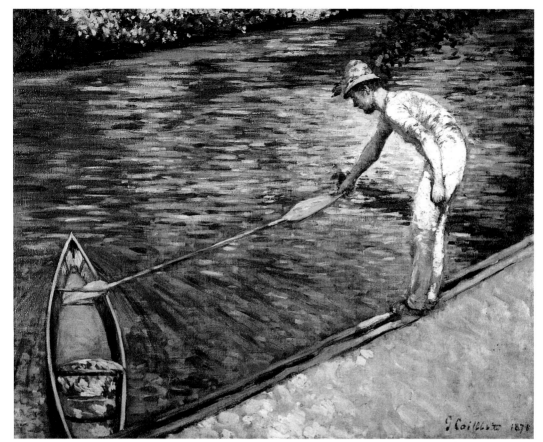

將賽艇拉回　1878年　油彩畫布　73×91cm　維吉尼亞美術館藏

深度探索的美學價值，印象派一直以來強調的外光效果，即興寫生的當下感，在卡玉伯特的畫作裡是相當謹慎且隱藏式的運用。

然而在一八七七年至七八年間，卡玉伯特創作了一系列以划船泛舟爲題的畫作，這些畫作顯然與卡玉伯特一致的風格有所不同，他刻意加了許多印象派中心表現風格的技法於其中，也特地以印象派畫家相當時興的中產階級娛樂休閒生活的內容爲主題，在這些畫面中，卡玉伯特明顯地運用了一些強烈表現光影的手法，以及一些強調破碎筆觸的技巧，在某些畫中，他也採用了印象派偏愛的顏色，例如明亮的黃色，但這些卻不是卡玉伯特慣用的顏色風格。於是很快地，卡玉伯特放棄了這種正統印象派風格的描繪技法，而開始專注在他風格強烈的灰藍憂鬱的都會色調。

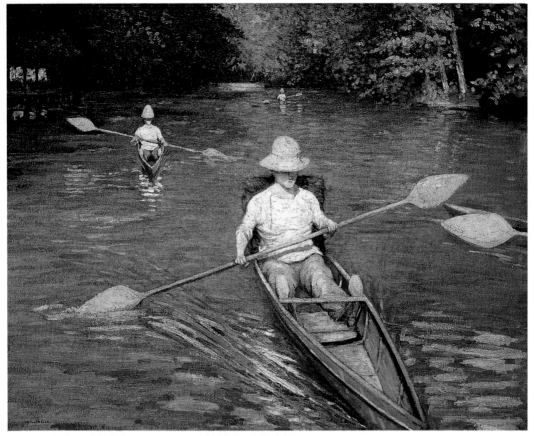

賽艇　1877年　油彩畫布　88×117cm　華盛頓國家藝廊藏

　　一八八○年，印象派因為成員們不同的階級身分，政治理念，對於新進畫家的分歧意見，以及彼此對於沙龍畫展的兩種極端意見，導致於向心力漸漸失去。一八七九年，雷諾瓦、希斯里以及塞尚決定不參加印象畫展，一八八○年，莫內退出印象畫展。由於印象畫展備受批評，許多畫家開始認為最終的肯定與成就不可避免地要經由正統沙龍的參展系統，而與之相抗衡的印象畫展顯然對於這些畫家來說漸漸失去吸引力。這些造成分歧的經濟壓力，成就壓力，雖然對於卡玉伯特這樣一個家境出身的畫家來說很難體會，但他仍堅信畫展還是可以依據單純而嚴謹的審美標準繼續舉辦下去，不論成員們是不是選擇參加沙龍展。然而這樣的理念卻造成他和竇加之間的嚴重分歧。竇加堅決反對成員參與沙

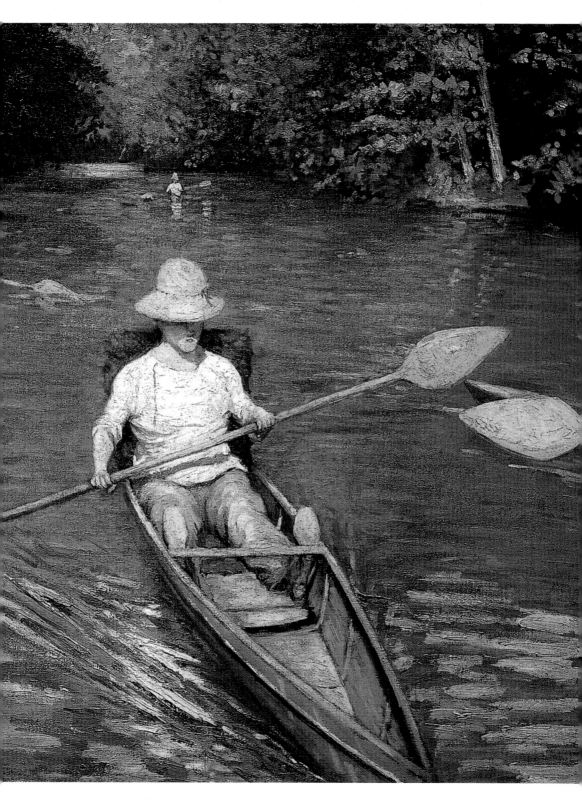

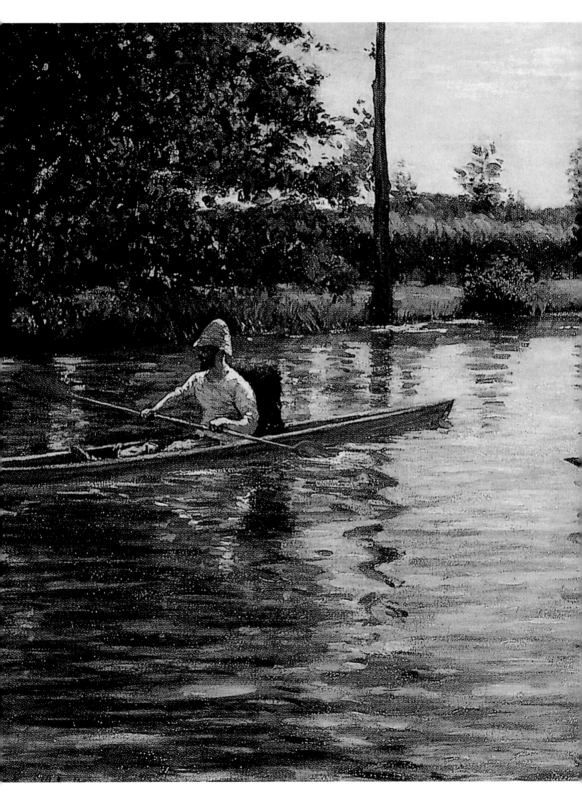

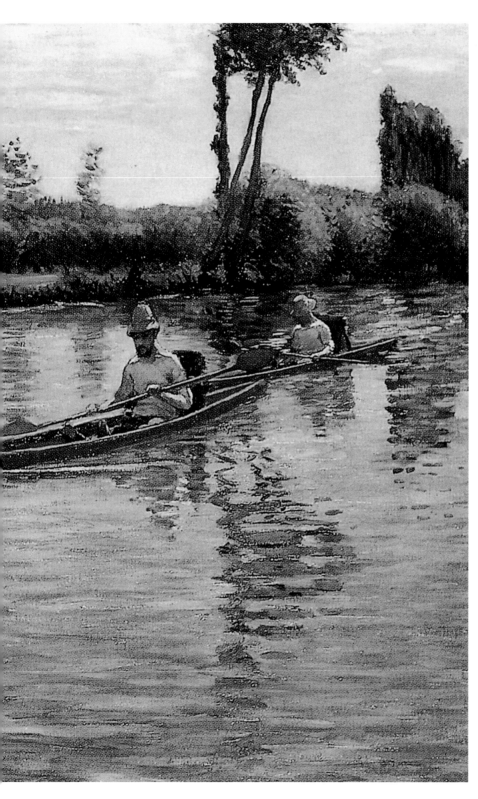

賽艇
1877 年
油彩畫布
103 × 156cm
Miilwaukee
藝術中心藏

龍展，對於他來說，印象畫展是絕對對立於沙龍展所存在的。竇加由於成員日益縮減，於是引進了一些新進的成員，而卡玉伯特卻對於這些新進成員的藝術評價有所保留，兩人的分歧與衝突於一八八〇年爆發，一張海報設計引發兩人意見的嚴重衝突。

在一八八〇年的印象畫展籌備之時，卡玉伯特寫了一封信給畢沙羅，抱怨竇加不應一直挑起印象派內的不合，卡玉伯特覺得因某些經濟壓力而參與沙龍展的畫家不應被杜絕於印象畫展之外，其他成員應以體諒的心情而不應以攻訐的態度去抵制這些畫家，對於竇加強烈否決這些參展沙龍展的畫家，卡玉伯特感到不能理解也無法原諒，他甚至提議畢沙羅不讓竇加加入印象畫展。畢沙羅回絕了卡玉伯特的提議。受挫的卡玉伯特於是自一八七六年第一次的印象畫展以來，在一八八〇年的印象畫展上首次缺席。

一八八二年，卡玉伯特再次向畢沙羅提議重新結合莫內、雷諾瓦、希斯里舉辦新的印象畫展，但依舊杜絕竇加的參與。這年的印象畫展如卡玉伯特所願，有了畢沙羅、莫內、雷諾瓦、希斯里等人畫作的參與，但是卻是在藝品交易商杜藍·呂耶的利益估量下產生的畫展。其時，杜藍正遭受到經濟危機急需一筆金錢，於是他將他收藏的印象畫作全部展列出來。

一八八〇年至八二年間印象派歷經一個重要的關鍵轉變，這個印象派危機不僅僅源自於風格的轉型，也關乎於整個的社會政治氛圍的轉變。卡玉伯特在印象派裡的角色漸漸淡出，他積極的贊助者角色在一八八三年宣告終止，而一些畫派內外的爭執流言等紛擾也讓他漸感疲態。

一八八六年，卡玉伯特在藝品商杜藍的安排於美國展出畫作，然後又在一八八八年在布魯塞爾的第二十屆沙龍展中陳列作品。他移居郊區，享受園藝田園的生活，並開始從事一些設計園藝及船隻的活動。一八九四年，杜藍為卡玉伯特舉辦了一場回顧展。但卻在同一年卡玉伯特的身體狀況漸漸轉壞，他臥病在床，健康也迅速地走下坡，一八九四年的二月底，卡玉伯特離開人世了，享年不到四十六歲。

靜物畫　1879 年
油彩畫布
50 × 60cm　私人藏

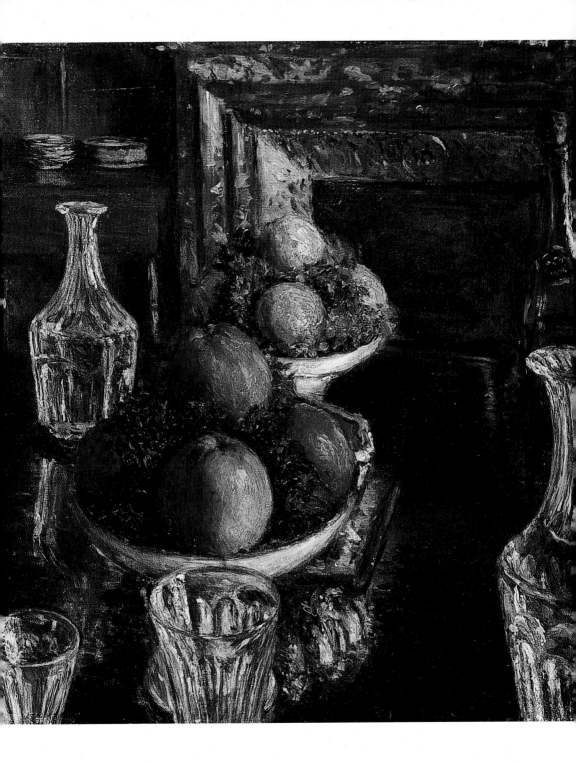

甜瓜與一盅無花果
1880～82年
油彩畫布
54×65cm
私人藏

靜物（前菜） 1881～82年 油彩畫布 25×55cm 私人藏

後記——介於印象與寫實的人文關懷

　　印象派的風格一直到第一次世界大戰之後才開始受到正面的評價，評論家們開始注意到印象畫派對於世俗的描繪，並開始欣賞畫中享樂主義今朝有酒今朝醉的入世態度，於是他們開始關注印象派畫家們強調自發性即興隨意的筆觸，以及以破碎的色塊取代精密線條的技法，他們對於陽光的色彩美學也被形容為一種創造的活力。而卡玉伯特畫中的風情與這些色彩光亮還是和所謂正

統的印象派表現有偏離的距離，在卡玉伯特的都會景觀裡少了炫麗的享樂色彩，多了憂懷的人文情調，這是他與其他印象派畫家們有所差異的不同處。他以相當特異的取景視野，突顯他孤高的審美視角，於是他關照的並不是俗世生活著重享樂觀的盡興美學，而是逐漸被俗世價值潮流吞沒，被動改變的人們充滿迷惘的疏離心境。而這也正是他藝術創作中相當引人注意，即討論的紫羅蘭色調美學。

　　卡玉伯特的風格介於印象與寫實的風格之間，他的畫作有一

種寫實的人文關懷，與寫實小說冷靜卻張力十足的敘事
語調十分相近，這也是他與美國寫實畫家魏斯精神相當
雷同之處。魏斯的幾幅著名的畫作以同樣特殊的取景視
野，突顯出人物在空間的疏離感，他以營造空間的虛無
感，安置人物在空闊的場域感受空間與人物的衝突，卡
玉伯特與魏斯同樣呈展了空間的壓迫力，而人物便置在
這空間漩渦的中心點，在構圖結構上，給予人物和空間
無比的情緒張力，這是兩位畫家對於疏離美學的一種空
間詮釋。

　　幾個世紀以來，卡玉伯特唯一接觸到世人的畫作是
在盧森堡美術館的〈刨地板的工人〉一作，而長久以來
他被視爲二流的印象派畫家，事實上這位風格特出的畫
家一生總是思考著如何以自己的力量支持身旁的印象派
藝術家們，就連他那著名的遺囑收藏品名單中也唯獨缺
漏他自己的畫作，若不是他的遺囑執行者雷諾瓦將他的
畫作加入，那麼這位謙遜的畫家便名不見經傳了。

　　我們無法具體的得知卡玉伯特的取景風格是否受到
攝影鏡頭美學的影響，但在一九六〇至七〇年代開始風
行的攝影美學與新寫實風格，的確有讓我們重新發掘了
這位被遺忘許久的印象派畫家，卡玉伯特獨創風格的彌
足珍貴，他邊緣的印象風格也拓展了巴黎印象派另一面
向的藝術意象。但他在其時卻是扮演了相當重要的角
色，在印象派發展的關鍵幾年，他慷慨熱心的資助與參
與，對於巴黎現代藝術的印象派發展的形塑有相當的貢
獻，而他的遠識與獨特精準的美學價值觀，也爲印象派
留下了可貴的資產。如今他在遺囑中提及的印象派藝術
畫作，已被尊崇地展示在美術館之中，在奧塞美術館也
在印象派的畫作展示間給了這位藝術家一個榮耀的肯
定，同時肯定了他的藝術成就與他對於印象派藝術發展
的貢獻。

靜物　1880～82年
76.5×100.6cm
私人藏

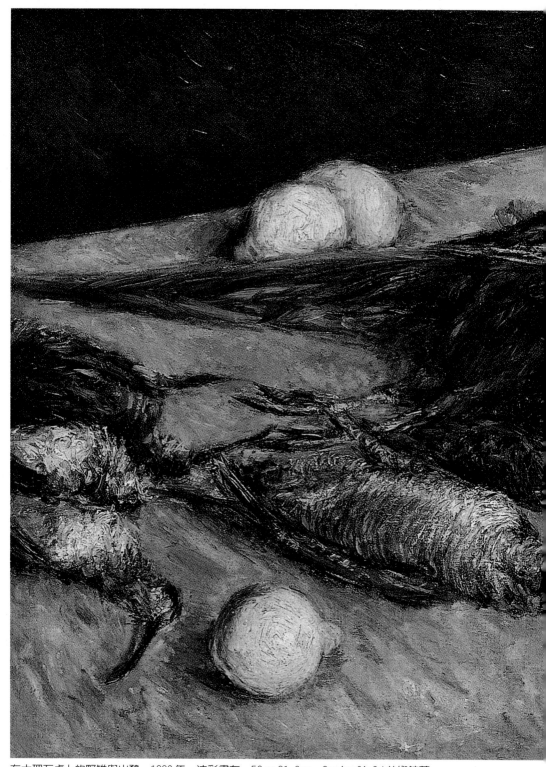

在大理石桌上的野雉與山鷸　1883年　油彩畫布　52×81.9cm　Springfield美術館藏

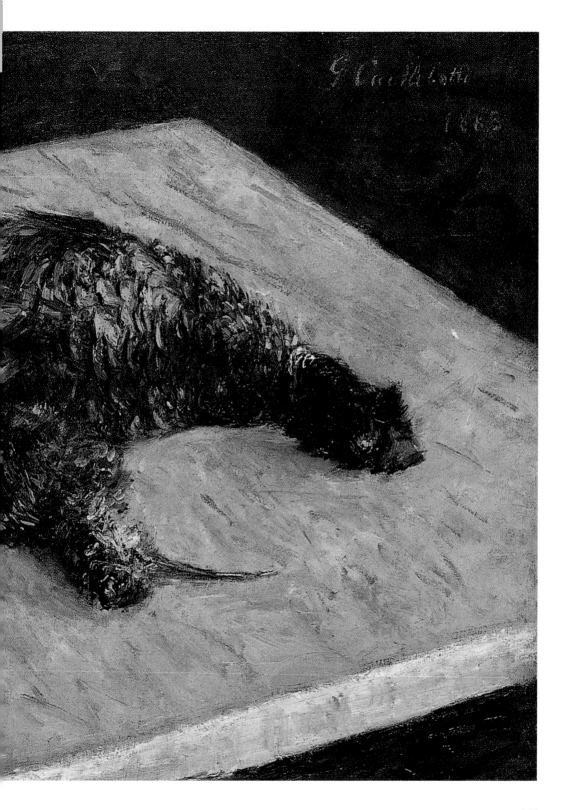

145

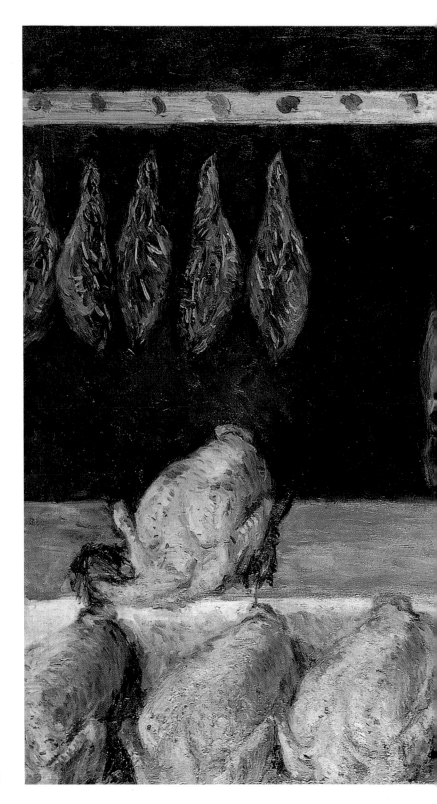

靜物（雞肉與賽鳥）
1882年　油彩畫布
70 × 105cm　私人藏

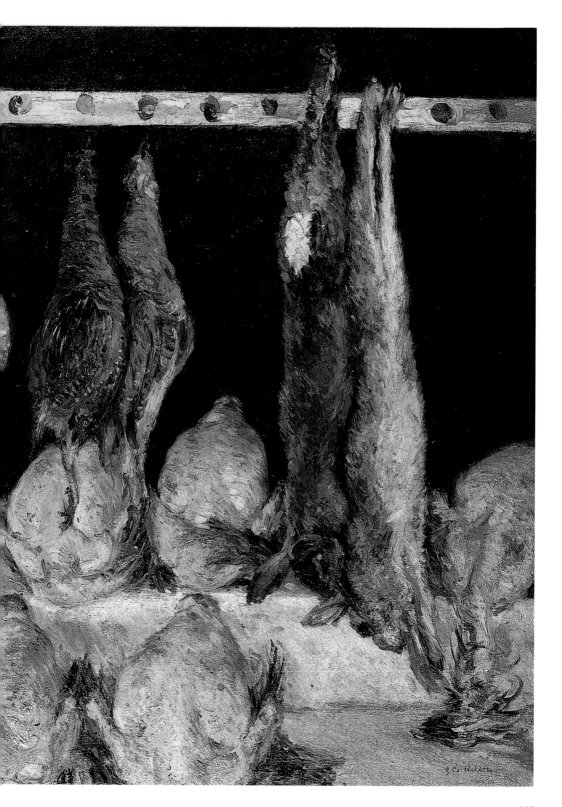

靜物（螯蝦）　1880～82年
油彩畫布　58×72cm　私人藏

靜物（牡蠣） 1881 年
油彩畫布 38 × 55cm
私人藏

吉納維里的平原，黃色田野　1884 年　油彩畫布　54 × 65cm

海景，維樂爾的賽船大賽　1880 ～ 84 年　油彩畫布　73.6 × 100.3cm　私人藏（左頁上圖）
吉納維里花園的玫瑰　1886 年　油彩畫布　89 × 116cm　私人藏（左頁下圖）

154

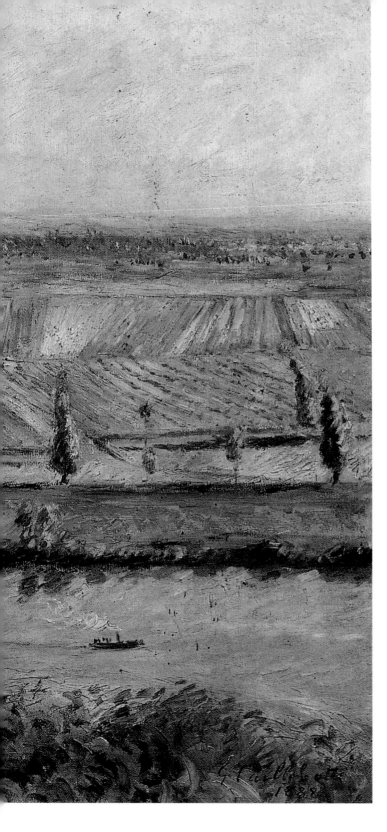

從阿讓特眺望吉納維里田野
1888 年　油彩畫布
65.1 × 81.3cm　巴黎私人藏

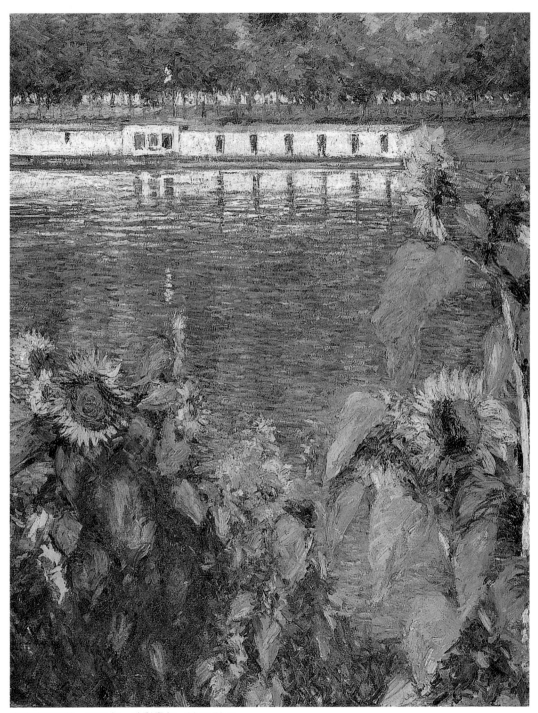

水邊的向日葵　1886 年　油彩畫布　92 × 73cm

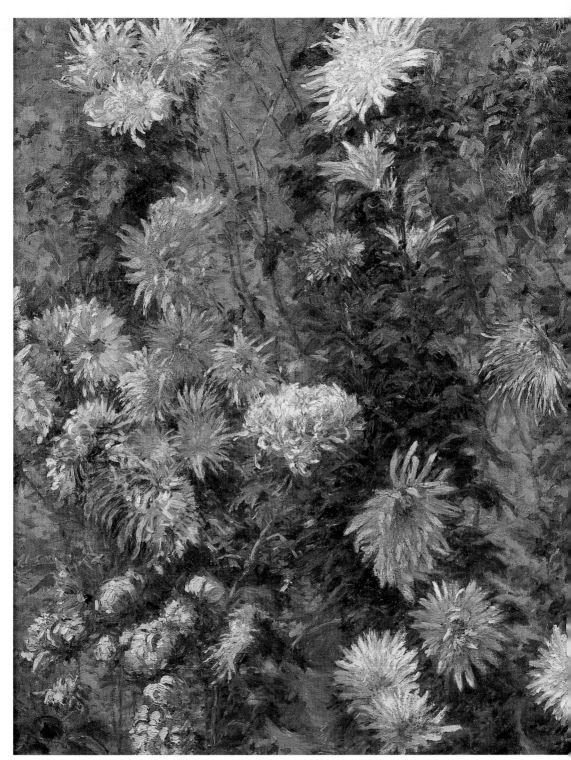

吉納維里花園的白色與黃色菊花　1893年　油彩畫布　73×60cm　巴黎美術學院美術館藏

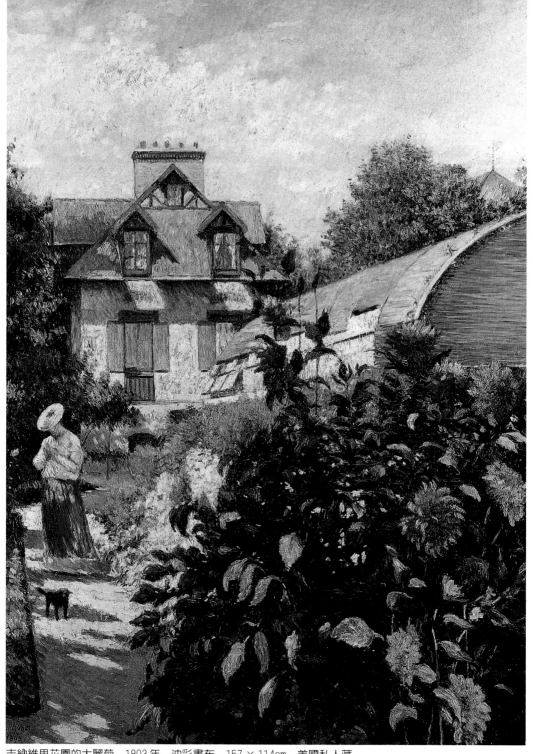

吉納維里花園的大麗菊　1893年　油彩畫布　157×114cm　美國私人藏

吉納維里花園的菊花　1893年　油彩畫布　98×59.8cm　紐約私人藏（右頁圖）

158

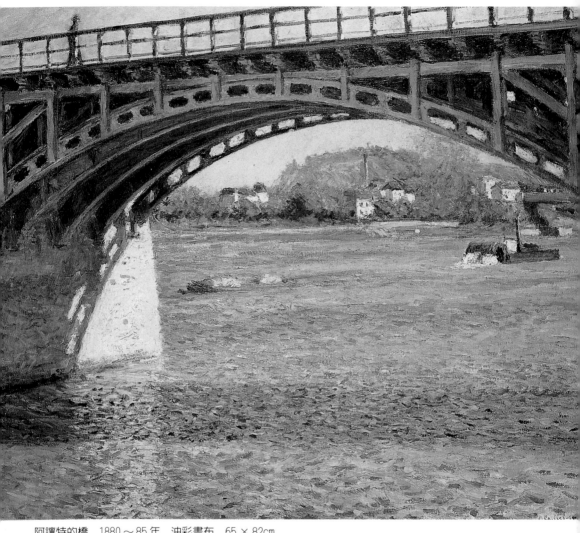

阿讓特的橋　1880～85 年　油彩畫布　65 × 82cm

阿讓特的橋（局部）　1880～85 年　油彩畫布　65 × 82cm（右頁圖）

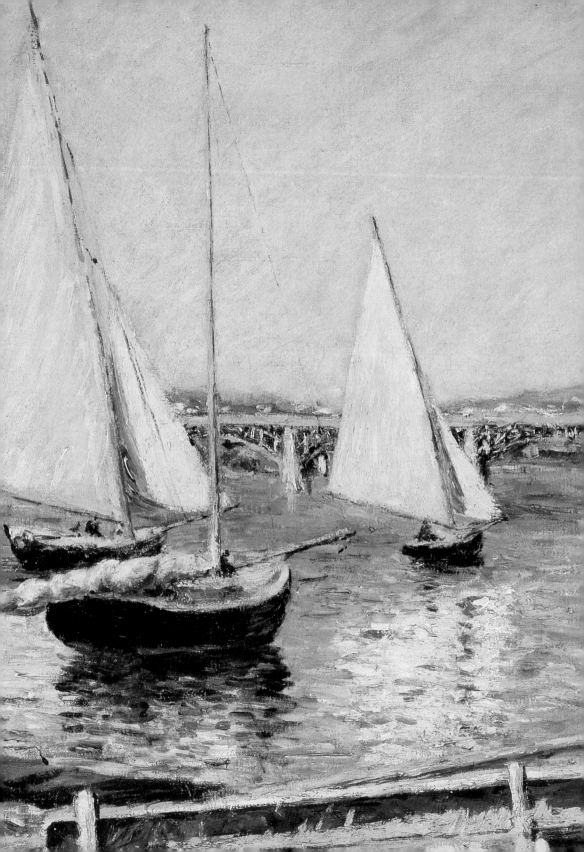

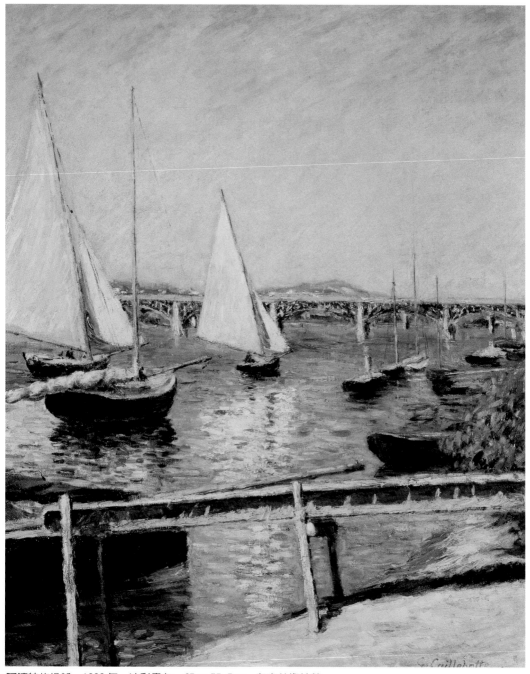

阿讓特的帆船　1888年　油彩畫布　65×55.5cm　奧塞美術館藏

阿讓特的帆船（局部）　1888年　油彩畫布　65×55.5cm　奧塞美術館藏（左頁圖）

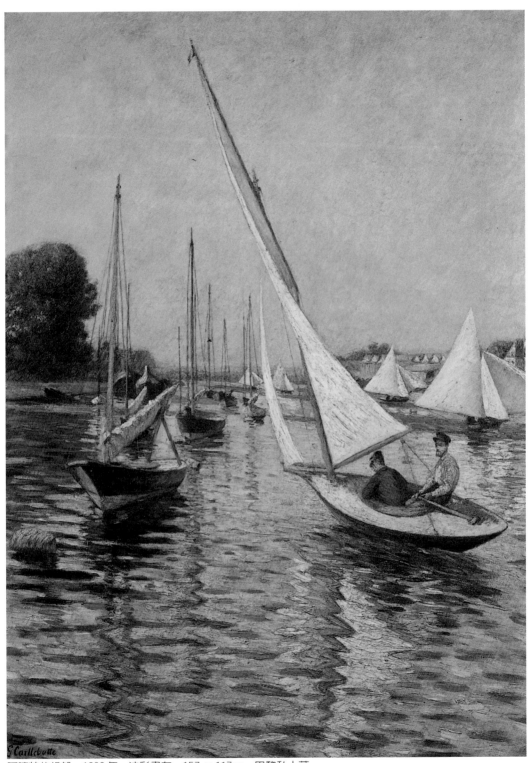

阿讓特的帆船　1893 年　油彩畫布　157 × 117㎝　巴黎私人藏

居斯塔夫・卡玉伯特素描欣賞

歐洲橋墩習作　素描　48×31cm

歐洲橋墩習作　素描　53.7×19.7cm

歐洲橋墩習作　素描　60.2×46.4cm

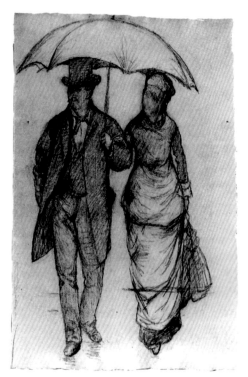

下雨的巴黎街道習作　素描　47×30.9cm

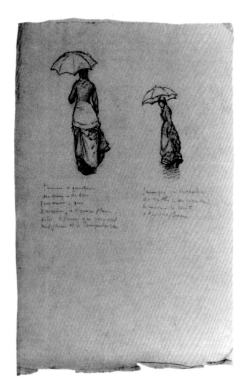

下雨的巴黎街道習作　素描　48×30.5cm

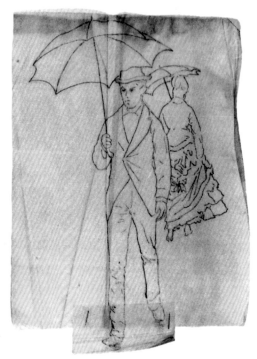

下雨的巴黎街道習作　素描　61×44.5cm

下雨的巴黎街道習作　素描　62×48.2cm

下雨的巴黎街道習作　素描　47 × 31.7cm

下雨的巴黎街道習作　素描　46.1 × 30cm

下雨的巴黎街道習作　素描　46.5 × 29.2cm

下雨的巴黎街道習作　素描　48.5 × 31.2cm

刨地板的工人習作　素描　47.3 × 32.3cm　　　　　刨地板的工人習作　素描　47 × 30.6cm

刨地板的工人習作　素描
48 × 30.7cm

刨地板的工人習作　素描
47.7 × 31cm

刨地板的工人習作　素描
47.7 × 30.6cm

設計屋子的畫師習作　素描　48.3 × 31cm

設計屋子的畫師習作　素描　48 × 31cm

設計屋子的畫師習作　素描　46 × 30cm

設計屋子的畫師習作　素描　47 × 30.7cm

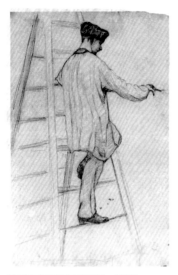

設計屋子的畫師習作　素描
48 × 30.8cm

設計屋子的畫師習作　素描
48 × 32cm

設計屋子的畫師習作　素描

泛舟者習作　素描

泛舟者習作　素描

卡玉伯特自畫像　素描　48.8 × 31.3cm

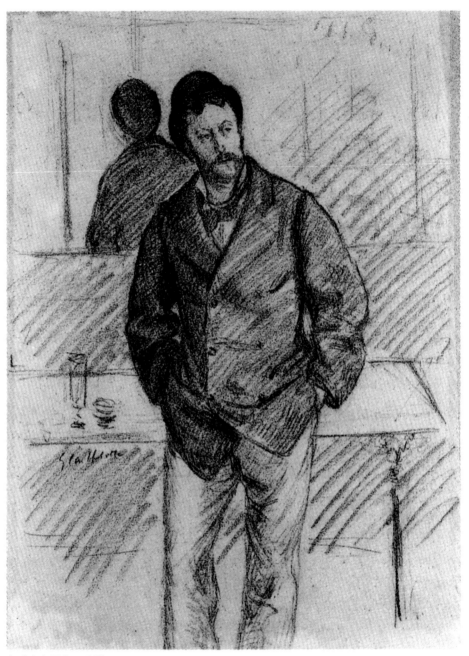

咖啡廳內習作　素描　39.5×26.5cm

晚餐草圖　素描　47.5×30.2cm　　　　晚餐草圖　素描　46.8×30.2cm

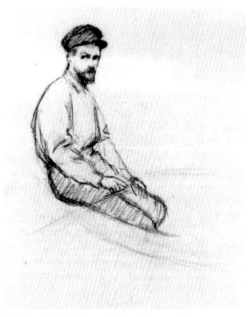

阿讓特的帆船習作　素描　47.8×31.4cm　　阿讓特的帆船習作　素描　47.6×31.8cm

居斯塔夫・卡玉伯特年譜

$\mathcal{G}\ \mathcal{C}aillaBotte$

卡玉伯特攝於 1874～75 年

一八四八　八月十九日。居斯
　　　　　塔夫・卡玉伯特出
　　　　　生於一富有的中產
　　　　　家庭之中。

一八五〇　三歲。舉家搬入位
　　　　　於巴黎市中心的一
　　　　　花園住宅。

一八六九　二十三歲。獲得法
　　　　　律學士學位。

一八七〇　二十四歲。拿破崙
　　　　　在普桑發動戰爭，
　　　　　普法戰爭爆發。

一八七二　進入里昂・伯納
　　　　　（Leon Bonnat）的
　　　　　畫室學畫。

一八七三　二十七歲。莫內提
　　　　　出以巴迪鈕爾團體
　　　　　一行人為中心舉行
　　　　　群展，準備與傳統
　　　　　沙龍展形成抗衡。
　　　　　卡玉伯特進入巴黎
　　　　　藝術學院。

一八七四　二十八歲。印象派

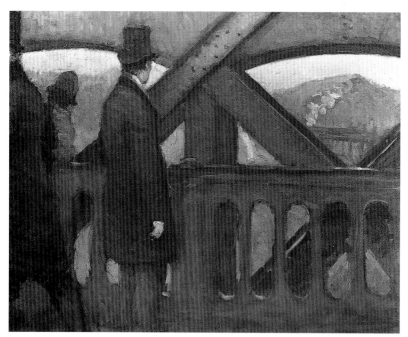

歐洲橋墩習作　1876～77年　油彩畫布　64×80cm　私人藏

畫家們舉行第一次印象派外圍展，這是後來被稱為印象派
藝術的第一次公開展示，並以印象派的美學價值，與當時
官方沙龍展的傳統美學作對立的抗衡。
　卡玉伯特與竇加在傑斯皮得倪特家中相識。

一八七六　三十歲。完成著名的畫作〈歐洲橋墩〉。第二次沙龍
　　　　　外圍印象派大展。卡玉伯特展出八幅創作，其中以勞
　　　　　工生活為主題的〈刨地板的工人〉一作第一次公開展
　　　　　示。

一八七七　三十一歲。卡玉伯特購買了畢沙羅的一幅風景畫，並提出
　　　　　籌辦第三次印象派大展。第三次印象派大展結束後，卡玉
　　　　　伯特便另籌辦了一個拍賣會。

一八七九　三十三歲。第四屆印象派大展，畢沙羅介紹高更參展。

一八八〇　三十四歲。卡玉伯特與竇加兩人產生嚴重的意見分歧，兩
　　　　　人對於印象派參展藝術家的看法決裂，爆發不合。卡玉伯
　　　　　特自印象派畫展開辦以來，首次於畫展上缺席。

一八八二　三十六歲。第七次屆印象派畫展，由畢沙羅授意高更

卡玉伯特位於巴黎的花園住宅　1890 年

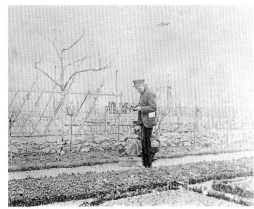
卡玉伯特在自家花園中　1890 年

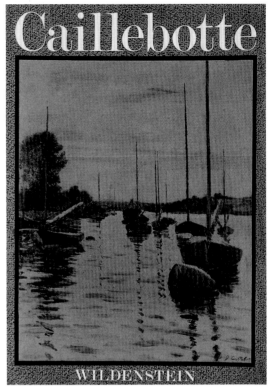
1966 年 7 月，倫敦威登史坦因畫廊舉行卡玉伯特畫展圖
錄封面。這項展覽引發美術家對卡玉伯特藝術的重
視，兩年後巡迴紐約展覽，10 年後他的作品展覽在美國
八大美術館舉行。

　　　出面主辦展覽，卻導致派內意見 相左，於是最後由杜藍・呂耶接辦。

一八八六　四十歲。第八屆印象派大展，也 是最後一次的印象派大展。卡玉 伯特在藝品商
　　　　　杜藍的安排下於美國展出個展。

一八八八　四十二歲。於布魯塞爾第二十屆沙龍展中展出作品。

一八九四　四十六歲。杜藍為卡玉伯特舉辦了一個回顧展。二月底，卡玉伯特去世，享年
　　　　　四十六歲。

國家圖書館出版品預行編目資料

卡玉伯特：法國印象派異鄉人 ＝ Gustave
Caillebotte／黃舒屏撰文.——初版.——臺北市：
藝術家,民93
　　面；　公分.——（世界名畫家全集）

ISBN　986-7957-99-7（平裝）

1.卡玉伯特（Caillebotte,Gustave, 1848-
1894）—傳記　2.卡玉伯特（Caillebotte,Gustave,
1848-1894）—作品評論　3.畫家—法國—傳記

940.9942　　　　　　　　　　　93000559

世界名畫家全集

卡玉伯特 Gustave Caillebotte

黃舒屏／撰文　何政廣／主編

發行人　何政廣
編　輯　王庭玫、黃郁惠、王雅玲
美　編　柯美麗
出版者　藝術家出版社
　　　　台北市重慶南路一段 147 號 6 樓
　　　　TEL：(02)2388-6715
　　　　FAX：(02)2331-7096
　　　　郵政劃撥：01044798　藝術家雜誌社帳戶

總 經 銷　時報文化出版企業股份有限公司
　　　　　桃園縣龜山鄉萬壽路二段351號
　　　　　TEL：（02）2306-6842

　　　　　　　　　　　　　　　　　　　號

　　　FAX：(04)25331186

製版印刷　欣佑彩色製版印刷公司
初　　版　2004 年 2 月
定　　價　新臺幣 480 元